KB020102

예술과 탈역사

예술의 종말에 관한 단토와의 대화

예술과 탈역사

예술의 종말에 관한 단토와의 대화

초판 1쇄 인쇄 2023. 5. 31
초판 1쇄 발행 2023. 6. 7
지은이 아서 C. 단토, 데메트리오 파파로니
옮긴이 박준영
펴낸이 지미정
편집 강지수, 문혜영
디자인 송지애
마케팅 권순민, 김예진, 박장희
펴낸곳 미술문화
주소 경기도 고양시 일산동구 고양대로 1021번길 33 402호
전화 02)335-2964 팩스 031)901-2965
홈페이지 www.misulmun.co.kr
이메일 misulmun@misulmun.co.kr
포스트 https://post.naver.com/misulmun2012
인스타그램 @misul_munhwa

등록번호 제2014-000189호 등록일 1994. 3. 30
ISBN 979-11-92768-11-3 03600

ART

예술과 탈역사

예술의 종말에 관한 단토와의 대화

아서 C. 단토 & 데메트리오 파파로니 지음
박준영 옮김

일러두기

- 미국 컬럼비아대학교출판부에서 2022년에 영어로 번역·출간된 『Art and Posthistory: Conversations on the End of Aesthetics』를 기준으로 번역했으며, 이탈리아 네리포차 출판사에서 2020년에 초판 출간된 『Arte e poststoria. Conversazioni sulla fine dell'estetica e altro』를 참고했다.

- 인명, 작품명, 지명은 국립국어원 외래어표기법을 따르되 일부 명칭은 일반적으로 널리 쓰이는 표기를 따랐다.

- 단행본 및 정기간행물은 『 』, 논문 및 기사는 「 」, 연작 및 전시회는 《 》, 그림 및 영화, 사진, 조각은 〈 〉로 구분했다.

- 본문 내 〔 〕는 옮긴이가 맥락에 맞게 부연한 내용이다.

- 원서에서 이탤릭체로 강조한 부분은 본서에서 굵게 표시했다.

목차

본서에 작품 수록을 허락해 주신 작가들에게 감사를 전합니다. 저작권자와 연락을 취하기 위해 최대한 노력을 기울였지만 의도치 않게 누락된 경우 연락이 닿는 대로 필요한 조치를 취하겠습니다.

아서 단토

뉴욕, 2010
© Luca Del Baldo

피터 핼리와 아서 단토, 데메트리오 파파로니

뉴욕, 1991/12

© Kevin Clarke

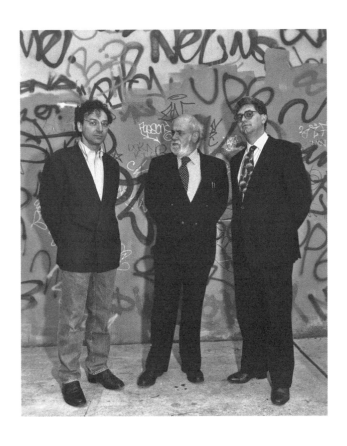

아서 단토, 〈기수 II *Horseman II*〉

1958, 종이에 목판화, 66.7×33cm

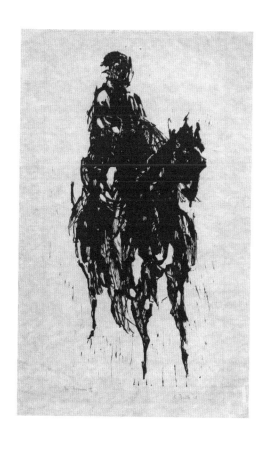

앤디 워홀, 〈브릴로 상자 *Brillo Box*〉

1964, 합판에 아크릴, 33×40.7×9.2cm

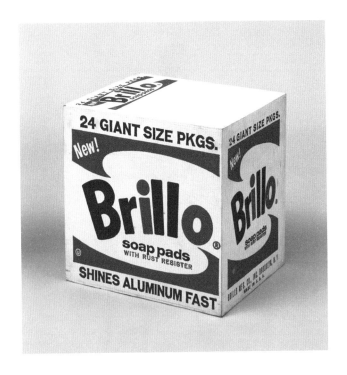

메다르도 로소, 〈유대인 아이*Bambino ebreo*〉

1892~1893, 석고에 왁스, 높이 25cm,
밀라노 피나코테카디브레라

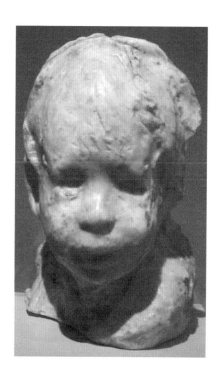

밈모 팔라디노,
〈조용히 물러나 그림을 그리다 *Mi ritiro a dipingere un quadro*〉

1977, 캔버스에 유채, 70×50cm

　　　히로시 스기모토, 〈피델 카스트로*Fiedel Castro*〉

1999, 젤라틴 실버 프린트, 149.2×119.4cm

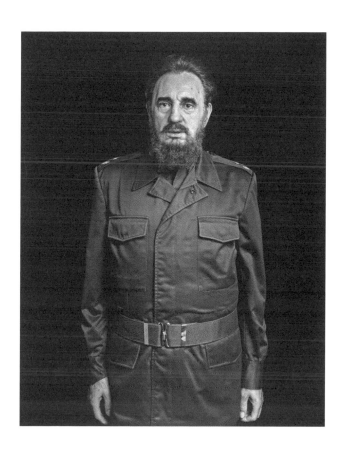

신디 셔먼, ⟨제목 없는 영화 스틸 #21 *Untitled Film Still #21*⟩

1978, 젤라틴 실버 프린트, 20.3×25.4cm

© Cindy Sherman Courtesy the artist and Hauser & Wirth

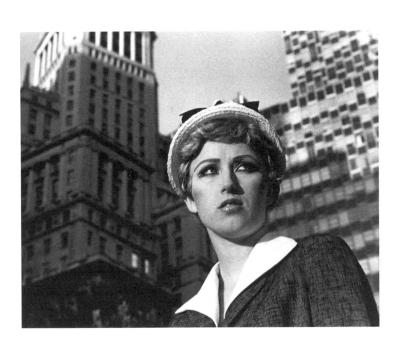

14

제프 쿤스, 〈진부함을 들여오다*Ushering in Banality*〉

1988, 다색 목재, 96.5×157.5×76.2cm

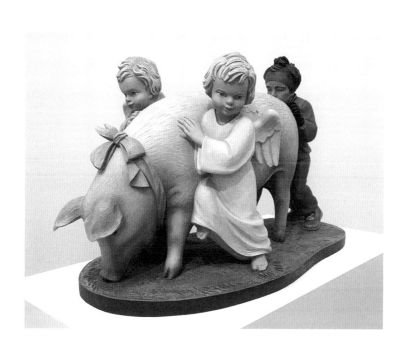

데이비드 리드, 〈주디의 침실*Judy's Bedroom*〉

1992/2001-2002, 프랑크푸르트현대미술관 가변 설치

사진 Axel Schneider

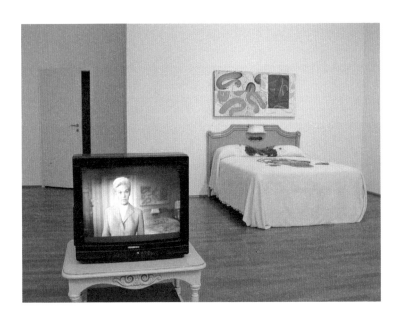

숀 스컬리, 〈담장, 파리블루*Wall Paris Blue*〉

1981, 캔버스에 유채, 243.8×609.6cm

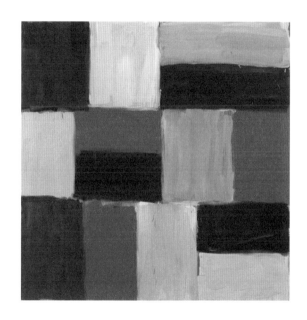

조너선 라스커, 〈음식에 대한 믿음*To believe in Food*〉

1991, 캔버스에 유채, 254×191cm

13 피터 핼리, 〈비동기 터미널*Asynchronous Terminal*〉

1989, 캔버스에 아크릴·형광 아크릴·플래시 물감·롤어텍스,
245×238cm

마르칸토니오 라이몬디, 〈파리스의 심판*The Judgment of Paris*〉

1510~1520년경, 동판화, 29.1×43.7cm, 메트로폴리탄미술관

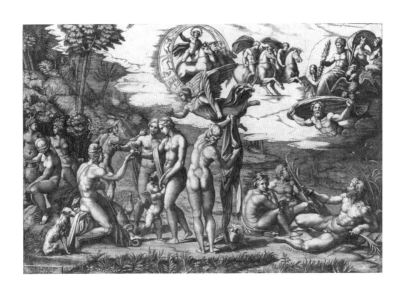

딩이, 〈십자 무늬 1991-3 *Appearance of Crosses 1991-3* 〉

1991, 캔버스에 아크릴, 140×180cm

© Ding Yi, Image courtesy of Ding Yi

왕광이, 〈대비판-코카콜라*Great Criticism-Coca Cola*〉

1990~1993, 캔버스에 유채, 200×200cm

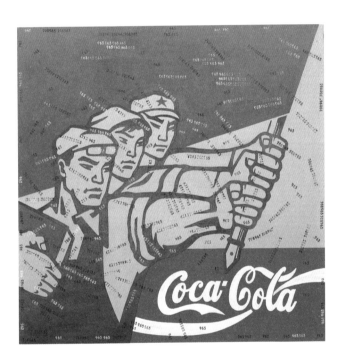

왕광이, 〈마오쩌둥: 붉은 격자 2 *Mao Zedong: Red Grid No. 2*〉

1988, 캔버스에 유채, 150×130cm

© Wang Guangyi, Image courtesy of Wang Guangyi

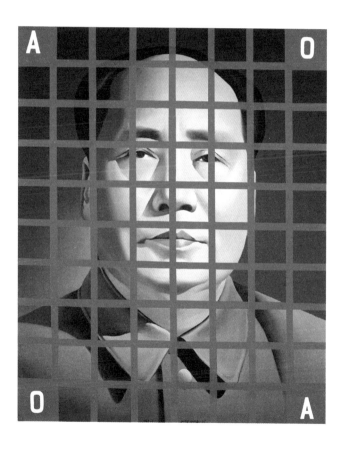

왕칭송, 〈근하신년*Happy New Year*〉

2012, 탕컨템포러리아트센터 가변 설치

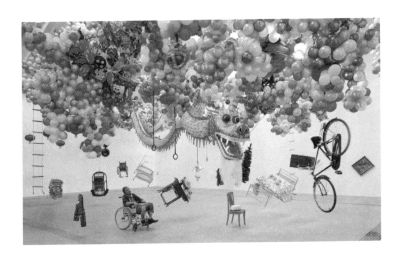

피터르 브뤼헐, 〈이카로스의 추락*The Fall of Icarus*〉

1558년경, 패널에 유채, 73.5×112cm, 벨기에왕립미술관

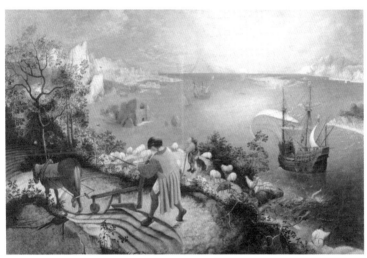

배리 슈왑스키

Barry Schwabsky

1957~

미국의 미술 평론가, 미술사가, 시인.
뉴욕의 스쿨오브비주얼아트, 프랫인스티튜트,
뉴욕대학교, 예일대학교 등에서 가르쳤다.
『네이션』의 미술 비평가이며 『아트포럼』 국제 리뷰의 공동 편집자이다.
주요 저서로는 『예술을 논하다: 비평, 역사, 이론, 실천』(2013), 『넓어지는
원: 동시대 미술과 모더니즘의 귀결』(1997) 등이 있다.

보이지 않는 미래를 향해

배리 슈웝스키

"나는 1964년에 「예술계 *The Art World*」를 발표했고 그것이 미학의 방향을 완전히 바꾸어 놓았다"라고 단토는 말한다.[1] 그는 허풍을 떨고 있는 것이 아니다. 그의 말은 참이다. 적어도 1970년대 말 철학을 전공하던 학생 시절 나는 그렇게 배우고 믿었다. 그리스 철학 전문가 고故 L. 아리예 코스먼 교수의 미학 강의를 들을 때 우리는 플라

[1] 본서, p.187

톤이나 아리스토텔레스부터 배우지 않았다. 그렇다고 칸트나 헤겔부터 배우지도 않았다. 우리는 단토의 「예술계」부터 배웠다. 나중에 깨달았지만 저 논문이 철학적 미학의 흐름을 바꾸어 놓았다. 새로운 문제를 제기했기 때문이다. 아니, 정확히 말하면 주목받지 못하고 뒤에서 늘 도사리고 있던 문제를 새로이 드러냈기 때문이다. 도대체 왜 어떤 인공품은 예술품이 되고, 또 어떤 인공품은 예술품이 되지 못하는가? 단토가 답을 제시하기는 했지만 그것은 그리 중요하지 않다. 새로운 문제는 새로운 공간으로, 때로는 광대한 공간으로 들어가는 문을 연다. 하지만 해답은 익숙한 공간의 문을 닫아버린다.

단토가 답하고자 했던 문제는 단순해 보였다. 무엇이 예술품을 "한갓 실제 사물에 불과한 것"[2]과 구별해 주는가? 20세기 이전의 예술 이론가들은 이런 질문을 한 번도 제기한 적이 없었다. 예술로 여겨지는 것 대다수가 그 밖의 것들과는 너무나 달라 보였기에 아무도 그런 문제로 고심할 필요가 없었기 때문이다. 그것들은 생활용품처럼 기능할 때조차도 상당히 달라 보였다. 벤베누토 첼리니는 프랑스의 국왕 프랑수아 1세에게 황금으로 만든 소금 통을 헌납했는데 이것은 왕의 음식을 간

할 때 실제로 사용되었을 법하지만 그 재료나 만듦새로
보아 평범한 식기가 아님이 자명하다.

하지만 단토의 시대에 이르러 어떤 예술품들
은 그 평범함을 한껏 누렸다. 재스퍼 존스가 그린 숫자
는 그림의 일부이기는 하나 여전히 숫자이며, 라우션버
그의 콤바인 페인팅에 포함된 침대 또한 여전히 침대이
다. 그리고 단토에 따르면 앤디 워홀의 브릴로 상자는
슈퍼마켓에서 볼 수 있는 것과 구별이 불가능하다(나는
이 주장에 동의할 수 없지만 그것은 또 다른 이야기이다). 그
렇다면 무엇이 양자를 구별해 주는가? 단토는 이론이라
고 답한다. "〔한 대상〕을 예술계로 끌어올려 그것을 바로
그것과 똑같은is 실제 사물로 주저앉지 않게 부축해 주
는 것은 이론이다."[3]

2 Arthur C. Danto, "Works of Art and Mere Real Things," in *The Transfiguration of the Commonplace: A Philosophy of Art* (Cambridge: Harvard University Press, 1981), pp.1~32 (아서 단토, 「예술작품과 단순한 실재적 사물들」, 『일상적인 것의 변용』, 김혜련 옮김, 한길사, 2008, pp.67~120)

3 Arthur Danto, "The Art World," *Journal of Philosophy* 61, no. 19 (October 1964), p.581 (아서 단토, 「예술계」, 오병남 옮김, 『예술문화 연구』, 제7권, 서울대학교 예술문화연구소, 1997, p.199; 「예술세계란 무엇인가」, 김지원 옮김, 『예술과 미학』, 종문화사, 2007, p.30)

일리가 있는 말이다. 워홀의 브릴로 상자를 예술 작품으로 인식하려면 어떤 예술관을 가져야 한다. 하지만 그것만으로는 충분하지 않음을 지적해야겠다. 그 이유를 설명하기 위해 다음 일화를 소개한다. 1989년에 변호사인 내 대학 동창 팀 콘은 캐디 놀런드라는 전도유망한 작가가 그 전해에 만든 작품을 하나 사들인다. 〈이 작품은 아직 제목이 없다*This piece doesn't have a title yet*〉라는 제목이었는데 나중에 〈쉭*Fizzle*〉으로 바뀌었다. 여하간 팀은 이 새 소장품을 자랑하고 싶어 칵테일파티를 열었는데 내 기억에 그 작품은 철제 우유 상자에 잡쓰레기로 보이는 것들, 즉 빈 맥주 깡통과 자동차 백미러, 자물쇠, 쇠사슬 따위를 담아 놓은 것이었다. 변호사 친구들이 도착하자 팀이 그들에게 묻는다. "요번에 새로 들인 예술품인데 어떤가들?" 하지만 친구들은 그 작품을 보지 못하고 주위만 두리번거린다. 나는 이 광경이 무척 인상적이었다. 저 요상한 잔해덩이는 팀이 파티 준비에 정신이 팔려 미처 내다 버리지 못한 것처럼 보였을지도 모른다. 확실히 예술품 같아 보이지는 않았다. 하지만 물론 예술품이었다. 내게 이 일은 20여 년 전 단토가 워홀의 브릴로 상자를 조우한 것에 맞먹는 사건이었다. 하지만 나

의 결론은 달랐다. 브릴로 상자든 쓰레기를 담은 상자든 예술이 될 수 있다는 생각(원한다면 이 생각을 하나의 이론으로 미화해도 좋다)을 나도 하기는 했지만 내게는 왜 그런지에 대한 이론이 없었기 때문일 것이다. 혹은 이론은 전혀 없고 감정(강렬한 감정, 이전에 한 갤러리에서 놀런드의 어느 작품을 보았을 때보다도 강렬했던 감정)만 있었기 때문일 것이다.

하지만 주어진 대상이, 이 경우에는 놀런드가 제시한 대상이 왜 예술 작품인지에 대한 이론은 없어도 내게는 어쨌든 그런 일이 **어떻게** 일어났는지에 대한 생각은 있었다. 그것은 앤디 워홀이라는 예술가와 그가 실크 스크린 작업을 했던 팩토리와 관계있다. "누군가가 그것을 예술이라고 말한다면 그것은 예술이다"라는 진술(워홀과 동시대에 활동했던 도널드 저드의 말)은 이론이 아니라 의심쩍은 상황에 대처하는 방법과 관련된 사실상 권고이다. 워홀의 승인 자체가 그의 작품이 획득한 예술적 위상의 문제를 해소해 주지는 못하겠지만 이 사례를 탐구하기 위한 좋은 출발점은 될 수 있다. 그는 브릴로 상자를 본떠 예술품으로 만들면 재밌겠다는 생각을 했고, 일단 이것을 가능한 발상으로 보기 시작하

자 많은 사람이 브릴로 상자를 예술로 간주해 그 의의를 고찰해 보는 것이 타당하다고, 그럴 만한 가치가 있다고 생각하게 되었다. 미켈란젤로는 물론이고 마네도 그런 생각을 할 수 없었다는 것, 그리고 그 이유가 당시에는 단지 브릴로 상자가 없었기 때문이 아니었다는 것은 사실이다. 또 그 시대 사람들이 가진 이론들은 그런 가능성을 용납하지 않았으리라는 것도 사실일 수 있다. 하지만 워홀이 브릴로 상자를 만드는 데는 새로운 이론이 필요 없었다. 기존의 이론들을 무시하기만 하면 되었다.

꼭 눈으로 보아야만 어떤 대상이 예술품인지 아닌지를 판단할 수 있는 것은 아니라는 단토의 말은 옳았다. 우리는 그 대상이 왜, 어떻게 예술로 불릴 수 있었는가를 알아야 한다. 마치 한 사람이 하나의 이름으로 불리듯 말이다. 예를 들어 나는 물리학자 리처드 파인먼에 대해 정확히 잘 몰라도 그를 지칭할 수 있는데(솔 크립키는 1970년 1월에 한 유명한 강연에서 이렇게 역설했다), 그 이유는 "〔내가〕 고리에서 고리로 그 이름을 전달한 한 공동체의 일원이기에 파인먼 본인에게로 되돌아가는 소통의 사슬이 형성"되었다는 데 있다.[4] 마찬가지로 나는 브릴로 상자의 예술적 위상은, 그것이 예술이 될 수

있음을 처음 제안한 워홀 본인에게로 되돌아가는 소통의 사슬 덕분이라고 말하겠다. (그런 공동체에서의 상당한, 결정적이기까지 한 역할이 갤러리라는 기구에 부여될 때도 있지만 이것은 우연이다. 내가 캐디 놀런드의 조각을 순전히 내부적인 맥락에서 대면했던 일을 떠올려 보라.) 이런 사슬에 얽힌 사람들 누구도(예술가와 나를 포함해) 확립된 예술론을 알 필요가 없다. 마치 이름을 사용하는 사람들이 이름에 대한 이론을 알 필요가 없듯 말이다. 그러고 보니 이것은 예술을 하나의 고유 명사로 보는 티에리 드 뒤브의 생각과 비슷하다. 그에 따르면 "당신은 이론 대신에 사례들을 든다. 그것들 각각에 예술이라는 세례명을 주는 것이다." 다만 나는 이어지는 그의 다음 생각에는 동의하지 않는다. "'이것은 예술이다'라는 말은 개별 사례에 따른 당신 판단의 표현이다."[5] 그것은 판단이라기보다 내기에 가깝다. 아이는 세례를 받고 교회의 일원이

[4] Saul A. Kripke, *Naming and Necessity* (Cambridge: Harvard University Press, 1980), p.91 (솔 크립키, 『이름과 필연』, 정대현·김영주 옮김, 필로소픽, 2014, p.133)

[5] Thierry de Duve, *Kant After Duchamp* (Cambridge: MIT Press, 1993), p.32

되지만 그 아이가 앞으로도 거기에 남아 있으리라는 보장은 없음을 기억하라. 단토는 약간(의 차이만 있을 뿐인) 다른 맥락에서 말하기는 했지만 "내 아이의 이름을 지을 때 우리는 그 아이가 장차 되었으면 하고 바라는 인물을 구현해 줄 이름을 찾는다."[6]

　　　단토는 「예술계」에서 다방면의 미학 프로젝트를 개시했고 『일상적인 것의 변용*The Transfiguration of the Commonplace*』(1981)에서 발전시켰다—그는 이 책을 자신의 가장 중요한 저작으로 꼽지만 많은 오해에 시달렸던 저 악명 높은 '예술의 종말' 테제가 등장하는 『철학, 예술의 공민권을 박탈하다*The Philosophical Disenfranchisement of Art*』(1986)도 빼놓을 수 없다.[7] 한편 적이 놀랍게도 그는 1984년에 미술 비평직도 맡는다. 더구나 『네이션*Nation*』에서 말이다. 철학자로서 단토는 예술이 더는 철학에 중대한 문제를 제기할 수 없는 예술의 '탈역사적' 상황을 예견했던 듯하다. 하지만 그에게 이것은 예술이 종언을 고했음을 뜻하지 않는다. 그는 데메트리오 파파로니에게 말한다. "내가 말하는 것은 〔한〕 역사a history의 종말이지(history 앞의 관사 a에 주목하라) 예술의 죽음이 아니다."[8] 바로 이 역사의 종말로, 단토의 친구인 화가 데이비드 리드(1946~)는

깨닫는다. "단토의 논증이 내게 자유를 주었고 …… 나는 내가 원하는 것을 할 수 있었다."[9] 여기에 나타나는, 자유 관념의 더딘 승리로서의 헤겔적 역사관은 "모든 사람이 해방되어 자기 자신의 삶을 살기 시작"할 때 그 이야기가 종결됨을, "그 즉시 역사는 끝나지만 삶은 계속됨을" 뜻한다.[10] 그동안은 철학자가 필연의 과정을 추적하는 역할을 해왔다면 자유의 영역에서는 비평가(혹은 섬세한 식별력을 갖춘 감상 전문가)가 중요한 역할을 하는데, 단토가 곧잘 푸념하듯 뛰어난 작가들의 분전에도 상황 전반에 진전이 없을 때 더욱더 필요한 존재가 된다.

　　　　이탈리아의 미술 비평가이자 큐레이터, 편집자인 파파로니와의 대화는 그의 넓은 식견과 탐구 정신

6　　Arthur C. Danto, "The End of Art: A Philosophical Defense," *History and Theory* 37, no. 4 (December 1998), p.131

7　　Arthur C. Danto, "The End of Art," in *The Philosophical Disenfranchisement of Art* (New York: Columbia University Press, 1986), pp.81~115

8　　본서, p.118

9　　David Reed, "Passages: Arthur Danto (1924~2013)", artforum. com (March 4, 2014), https://www.artforum.com/passages/david-reed-on-arthur-danto-1924-2013-45530.

10　　본서, p.121

으로 단토 사유의 여러 측면을 잘 드러내 보여준다. 이 대화들(화가 밈모 팔라디노와 철학자 마리오 페르니올라가 참여할 때도 있다)에서 우리는 서로 날카로운 질문을 주고받는 대담자들의 생생하고 즉흥적인 토론을 지켜볼 수 있다. 예를 들어 파파로니는 예술을 일상의 사물이나 기존의 예술과 구별할 수 없게 된 상황에서 '양식style'은 어떻게 될 것인가를 묻는다. 단토가 보기에 그 답은 열려 있다. 다시 말해 예술은 "배타적인 역사적 방향" 없이 다양해진다. 다만 이 다원성은 당대를 사는 사람들에게는 보이지 않는 어떤 양식 규범에 따라 통제될 수도 있다. 그 양식 규범은 미래에 예상치 못한 방식으로 지각될지도 모른다.[11] 단토에 따르면, 이런 이유로 "심층 해석은 작가의 의도를 배제한다."[12] 페르니올라가 단토의 사유에서 발견하는, 이데올로기와 회의주의 사이 제3의 길은 바로 이 미지의 공간에 있다. 하지만 "현재를 볼 수 없는 것은 미래의 비가시성 때문"임을 단토가 환기하듯 그 길이 발견되리라는 보장은 없다.[13]

 이 책에서 인상적인 것은 단토가 개인사로 눈을 돌려 자신의 가장 중대한 직업 선택이 우연에 가까운 일이었다고 말하는 대목이다. 젊은 군인 시절 그는 어느

잡지에서 우연히 본 현대 회화에 매료되어 예술가가 되겠다고 결심한다. 디트로이트 현지에서 그는 판화가로 성공을 거두기 시작하지만 뉴욕으로 떠나고 싶어 했고 "충동적으로" 철학과 대학원에 지원한다.[14] 단토에 따르면 그는 철학자로서 "미학에는 특별히 관심이 없었"지만 워홀의 전시가 마음을 바꾸어 놓았고, 그의 저술이 미학계에서 호평을 받은 덕분인지 "느닷없이" 『네이션』의 미술 비평가로 초빙되었다.[15] 그의 말대로 이 경력은 그야말로 탈역사적인, 목적론적 서사가 아닌 자유와 우연의 상호작용에 따른 결과로 여겨질 수도 있다. 그렇지만 우리가 이 삶을 돌이켜보면서 어떤 운명이 작동하고 있다고 보는 것이 정말로 틀린 생각일까?

11 본서, p.133

12 본서, p.192

13 본서, p.140

14 본서, p.167

15 본서, p.168

우연히 시작된 대화들

데메트리오 파파로니

1990년대 초부터 아서 단토가 죽기 전까지 나는 그와 그의 아내 바버라 웨스트먼(화가인 그녀는 『뉴요커』의 표지를 다수 그리기도 했다)을 여러 차례 만났다. 단토와 나는 둘이서 자주 맨해튼의 갤러리 전시회를 보러 다니거나 작가들의 작업실을 방문하곤 했다.

나는 1983년에서 2000년까지 동시대 미술 비평지 『테마 첼레스테』의 발행인이자 편집장이었다. 단토는 1990년대 초부터 이 비평지의 명성을 드높여 준

공로자 가운데 한 사람이었다. 한편 나는 단토의 담당 편집자로 일하는 기쁨을 누렸다. 1992년에는 『철학, 예술의 공민권을 박탈하다』를 이탈리아어로 옮겨 출판했고, 1998년에는 「서사와 양식*Narrative and Style*」을 번역해 『테마 첼레스테』에서 소개했는데 단토와 나, 마리오 페르니올라 이렇게 세 사람이 나눈 대화도 함께 게재했다. 그 대화를 이 책에도 실었다.

우리는 서로 주고받은 대화들을 취합해 출판할 계획이었지만 단토 사후 나는 그 계획을 보류했다. 그리고 2016년에 재계하기로 했는데 그해 나는 토리노의 독자클럽*Circolo dei Lettori*에 내 책 『그리스도와 예술의 각인』을 증정한 터였다. 그 당시 철학자 친구 티치아나 안디나(그는 단토에게 두 권의 책을 헌정한 바 있다)가 내 책에 나오는 미 이론들이 단토의 예술 철학이 제거하는 데 이바지한 것으로 보이는 이론들과 상충한다고 주장했다. 사유는 무엇보다 글(나는 글쓰기가 다른 사람들과 생각을 주고받는 일을 환영하는 활동이라고 믿는다)을 통해 명료해진다는 사실을 깨닫고 나는 우리 대화의 출판 가능성을 다시 검토했는데, 만일 출판한다면 단토의 생각을 소개하면서도 내 입장을 분명히 드러내 줄 해설을 추가할

요량이었다.

해설을 쓰면서 나는 내 생각과 단토의 생각이 혼동되지 않게 최선을 다했다. 그 성공 여부는 또 다른 이야기이다. 몇몇 생각과 의견은 단토의 책에는 나오지 않지만 내가 그의 생각에 기초해 발전시킨 분석의 결과임이 확실하다. 그를 알기에 나는 그가 평소의 지론을 고수했으리라고, 따라서 이 해설에 흡족했으리라고 자신한다.

단토 사망 직후 『아트포럼』에 실린 한 기사에서 화가 데이비드 리드는 2003년에 단토와 함께 컬럼비아대학교에서 열린 그의 글에 대한 심포지엄에 참석했던 일을 회상한다.

전날 밤 기념 만찬에서 나는 그를 향한 동료 철학자들의 순수한 존경과 애정을 보았다. 그런 행사의 관례를 몰랐던 나는, 다음 날 바로 그 동료 철학자들이 연단에 올라 발표를 하면서 아서의 생각을 매몰차게 공격하는 모습을 보고 충격을 받았다. 나는 그런 공격이 철학자들에게는 존경을 표하는 방식의 하나임을 몰랐다. 아서는 흐뭇한 미소를 띠며 내게 속

닥였다. "저이가 나를 못 잡아먹어서 아주 안달이 났구먼!" 나는 다른 예술가 친구들과 함께 보호하듯 그를 에워싸고 앉았지만 그에게는 우리가 필요치 않았다. 발표가 끝날 때마다 그는 즉각 자리에서 일어나 응수했는데, 그의 표현대로라면 그런 "뭇매의 향연 bouquets of jabs and slashes"에 상처를 입지도 고개를 숙이지도 않았다.[1]

한 철학자/미술 비평가와의 강렬한 지적 교류는 그의 견해를 온전히 고수하는 것으로 끝나지 않는다 (지식인은 모두 그 나름의 준거를 갖고 있지만 그것을 꼭 그 자신의 복음으로 여기지는 않는다). 아울러 단토의 사유가 촉발한 관심은 그가 그의 저술이나 우리의 사적 대화에서 제기한 문제들을 내가 얼마나 중요하게 여기는지, 또 그의 결론을 되새기는 일이 지금도 내게는 얼마나 긴요한지를 증명한다.

우리가 나눈 많은 대화는 아주 우연히 시작되었다. 1995년 2월 9일에 단토는 아카데미아디브레라에서 열린 한 콘퍼런스에 참석하기 위해 밀라노로 왔다. 이미지의 발생이라는 주제로, 로베르토 핀토와 마르코

세날디가 추진한 행사였다. 그는 밀라노에 며칠 머물 예정이었고 이것이 우리가 얼마간 시간을 함께 보낼 기회가 되었다. 콘퍼런스 다음 날 우리는 피나코테카니브레라에 가서 메다르도 로소의 밀랍 조각을 보았다. 오후에는 아무런 계획도 없었다. 나는 밈모 팔라디노가 마침 밀라노에 있다는 것을 알았고 단토에게 그를 찾아가 보자고 말했다. 한번은 우리 세 사람의 논쟁이 제법 흥미진진해져서 내가 그것을 녹음해 두자고 제안했다. 그리고 나중에 그 대화를 『테마 첼레스테』에 실었다.

그 후 서로의 생각을 주고받는 과정은 주로 팩스로, 나중에는 이메일로 이루어졌다. 마지막 텍스트는 대화라기보다 인터뷰에 가깝다. 2011년에는 단토의 책이 중국에서 번역되어 주목받고 있던 터라 비평지 『아트차이나』가 중국 독자들에게 그를 알기 쉽게 소개할 수 있는 인터뷰를 수록하고 싶어 했다.[2] 화가와 학자

1 David Reed, "Arthur Danto (1924~2013)," *ArtForum*, March 4, 2014, https://www.artforum.com/passages/david-reed-on-arthur-danto-1924-2013-45530.

2 Interview with Arthur Danto, *ArtChina*, June 2012, pp.39~45. 인터뷰 발췌문이 영어와 스페인어로 번역되어 다음 미술 전문지에 게재되었다. *Arte Al Limite*, July~August 2012, pp.94~102

로서 단토가 살아온 이런저런 인생 여정과 더불어 클레멘트 그린버그(1909~1994)에 대한 그의 폭넓은 연구에 초점을 맞춘 것은 『아트차이나』가 독자들에게 미국의 미술과 비평의 맥락에서 그를 소개하고자 했던 바람의 결과이다. 단토의 검토를 거쳐 이듬해 발행한 이 대화 전문全文은 본서와 본서의 이탈리아어판에서 볼 수 있다. 영어로는 본서 외에 다른 지면에 발표된 적이 없다. 예술을 논하는 어떤 책이나 텍스트도 완전하다고 할 수 없다. 덧붙일 수 있는 정보와 반성은 늘 많기 마련이다. 영어판 출간을 준비하면서 나는 온 가와라와 그의《날짜 그림》, 로버트 고버의《변하는 그림의 슬라이드》, 알리기에로 보에티의《보루를 따라 규칙적 간격으로 늘어선 총안 사이의 돌출 벽들》에 대한 의견을 추가하는 것이 좋겠다는 생각이 들었다.

이 책을 만들고 펴내는 데 수없이 많은 사람이 직간접적으로 관여했다. 하지만 내가 깜빡하고 미처 언급하지 못한 이들도 틀림없이 있을 줄 안다. 우선 이 프로젝트를 추진해 나가도록 격려를 아끼지 않은 단토의 아내 바버라 웨스트먼과 딸 진저, 웨스트먼의 조카 프리츠 웨스트먼에게 특별히 감사를 전한다. 내 아내 마

리아 칸나렐라와 딸 지네브라, 친구이자 철학자인 엘리오 카푸초는 원고를 살펴보고 세심한 지적과 귀중한 조언을 해주었다. 니콜라 사모리와 잔니 메르쿠리오는 내가 초고를 작업하는 내내 해설의 몇몇 대목을 두고 함께 토론을 해주었다. 잔 엔초 스페로네와 사진가 조르조 콜롬보는 보에티의《보루를 따라 규칙적 간격으로 늘어선 총안 사이의 돌출 벽들》에 대한 정보를 제공해 주었다. 이 책을 이탈리아에서 출판할 수 있게 힘써 준 네리포차 출판사의 편집장 주세페 루소에게 나는 커다란 빚을 졌다. 웬디 K. 로크너는 단토의 모국어로 된 이 새 버전의 책을 낼 수 있도록 줄곧 이끌어 주었다. 컬럼비아대학교 출판부를 통해 책을 선보이게 되어 대단히 영광이다. 흔쾌히 박식한 서문을 써준 배리 슈왑스키에게도 진심으로 감사드린다. 또 내 저술들을 수년간 번역해 주고 있는 나탈리아 이아코벨리의 노고도 잊을 수 없다. 마지막으로, 숀 스컬리(1945~)에게 각별히 고마움을 전하고 싶다(그의 풍모와 작품은 내게 단토의 모습과 사유를 상기시킨다). 그는 영어판 표지를 디자인해 주었는데 아이폰으로 작업한 것이다. 디자인과 '회화' 제작에 신기술을 이용하는 문제는 단토와 함께 토론하고 이 책에 실었음 직한

우연히 시작된 대화들

아주 흥미진진한 주제이다.

주디의 방에서

데메트리오 파파로니

아서 단토가 보기에, 작품에 점차 철학이 깃들면서 그것을 감상하고 해석하는 일을 눈이 아닌 정신이 맡게 되리라는 헤겔의 예언이 실현된 것은 뒤샹에 이어 워홀의 브릴로 상자가 제기한 질문들과 더불어 20세기에 와서였다. 단토가 그의 '예술의 종말' 이론을 발전시키는 데 전념하게 된 중대한 순간은 그가 1964년 맨해튼 스테이블 갤러리에서 열린 워홀의 전시회를 방문했던 때와 일치한다. 어떤 것이 과거에는 그렇지 않았는데 역사의 어느

특정한 시기에 하나의 예술 작품으로 여겨지게 되는 이유를 그가 탐구하기 시작했던 것이 바로 그때였다.

상품을 담아 옮길 때 사용하는 흔한 포장 상자를 판지 대신에 합판으로 만들어 중합 합성물감과 실크 스크린 잉크로 채색한 워홀의 그 유명한 모사품은 스테이블갤러리에서 처음 공개되었다. 워홀은 갤러리를 흡사 식료품점처럼 배치해 놓고 그가 만든 브릴로 수세미 상자와 캠벨 토마토 수프 상자, 하인즈 케첩 상자, 켈로그 콘플레이크 상자, 델몬트 복숭아 통조림 상자로 공간을 채웠다. 전시장에는 수많은 상품이 진열되어 있었지만 단토의 눈을 사로잡은 것은 브릴로 수세미(세제가 함유된 설거지용 강모 스펀지) 상자였다.

인쇄된 판지로 만든 실제 브릴로 상자보다 워홀의 상자가 약간 더 크기는 하지만 단토는 이런 사소한 부분이 그의 이론에는 전혀 영향을 주지 못한다고 생각했다. 가벼운 골판지로 된 실제 브릴로 상자의 사진과 워홀이 만든 모사품을 비교해 보면 눈에 띄는 차이가 없는 것이 사실이다. 직접 가져다 놓고 비교해 보았다면 어떤 차이가 감지되었을 수도 있지만, 워홀의 브릴로 상자가 처음 전시되었을 때 그것은 그것이 탄생하

게 된 개념적 역학을 이해하는(혹은 직관할 수 있는) 사람들에게는 예술적 표현의 하나로 받아들여졌다. 스테이블갤러리에서의 전시회라는 맥락을 고려하지 않는다면, 1964년에는 아무도 그것을 보면서 예술 작품으로 인식하지 못했을 것이다. 또 그것이 유명해지지 않았다면 지금도 여전히 그와 같은 오해가 발생했을 것이다.

실제 브릴로 상자는 워홀이 그것을 차용하기 1년 전에 제임스 하비가 디자인했다. 다소 아이러니하게도 하비는 그리 성공하지 못한 추상 표현주의 화가였다. 그의 패키지 디자인은 추상 표현주의 화가들이 몹시 싫어하는 요소들, 즉 일상생활의 진부함과 평범한 대상의 매력, 시각 메시지의 직접성을 두루 갖추고 있었다. 하비는 대중 다수를 겨냥한 상업적 소통 기준에 부합하게 상자를 디자인했다. 전하는 바로는 그 상자가 갤러리에 전시된 모습을 처음 보았을 때 하비가 실소를 터뜨렸다고 한다. 워홀은 상품을 담는 데 써야 할 단순한 대상을 예술적 의미로 가득 채웠다. 일상의 대상에서 아름다움을 찾아야 한다고 주장하기는 했지만 그가 상품 상자를 신택한 것은 그것의 아름다움을 알리기 위함이 아니라 그것에 새롭고 색다른 의미를 불어넣기 위함이었다.

주디의 방에서

골판지로 된 브릴로 상자와 채색한 합판으로 된 모사품이 거의 똑같아 보인다는 사실에 기초해 단토는 우리가 던져야 할 질문은 이제 '예술이란 무엇인가?'가 아니라 '왜 어떤 것은 예술 작품으로 여겨지고, 또 어떤 것은 사실상 똑같아 보이는데도 그렇지 않은가?'라고 생각했다.[1] 단토가 지적했듯 '더없이 철학적인' 이 질문의 씨앗은 뒤샹이 1913~1917년에 뉴욕에서 선보였던, 육안으로는 예술 작품인지 아닌지를 분간할 수 없는 레디메이드readymades에 있다. 단토는 그 가운데 한 레디메이드[뒤샹의 소변기]를 가리켜 이렇게 설명한다. "그 작품은 사유와 대상이 결합한 것이며, 그 **대상**의 어느 속성을 그 **작품**에 포함할지는 일정 부분 사유가 결정한다."[2] 이런 규정은, 예술의 종언이라는 헤겔의 예견을 성공적으로 실현했다고 단토가 주장하는 작품인 워홀의 브릴로 상자에도 적용할 수 있다.

그런데 이런 성취가 왜 워홀의 브릴로 상자에는 기인하고, 뒤샹의 레디메이드에는 그렇지 않은가? 단토는 그 이유를 '예술 작품으로 격상된 일상의 대상'과 '일상의 대상과 똑같은 예술 작품'의 차이에서 찾는다. 다시 말해 레디메이드는 시각적 차원에서 실제 대상과

완전히 다른 것이 되지만, 채색한 합판으로 된 워홀의 모사품 브릴로 상자에 대해서는 그렇게 말할 수 없는데 그것이 판지로 된 실제 브릴로 상자와 시각적으로 똑같아 보이기 때문이다.

공장에서 만든 대상을 이용하는 것은 "예술의 정의 가능성을 부정하는 한 방식"이며 자신의 레디메이드는 뜻도 의미도 없다고 뒤샹이 주장하기는 했지만 사실상 그것은 그것을 예술 작품으로 규정되도록 해주는 서사를 벗어날 수 없다.[3] 뒤샹이 미국으로 건너가 처음 선보인 눈삽을 예로 들어 보자. 눈삽을 천장에 매달기

1 스테이블갤러리에서 워홀의 전시회를 보고 난 뒤 떠오른 질문에 단토가 초기에 제시한 답은 그의 다음 논문에 상세히 나온다. Arthur C. Danto, "The Art World," *Journal of Philosophy* 61, no. 19 (1964). (아서 단토, 「예술계」, 오병남 옮김, 『예술문화연구』, 제7권, 서울대학교 예술문화연구소, 1997, pp.181~205; 「예술세계란 무엇인가」, 김지원 옮김, 『예술과 미학』, 종문화사, 2007, pp.11~38)

2 Arthur C. Danto, *The Abuse of Beauty: Aesthetics, and the Concept of Art* (Chicago: Open Court, 2003), p.95 (아서 단토, 『미를 욕보이다: 미의 역사와 현대예술의 의미』, 김한영 옮김, 바다출판사, 2017, p.199)

3 1959년 마르셀 뒤샹과 조지 허드 해밀턴의 인터뷰. Anthony Hill (ed.), *Duchamp: Passim: A Marcel Duchamp Anthology* (New York: Gordon & Breach Arts International, 1994), p.76

전에 그는 손잡이를 얇은 은박지로 감싼 뒤 그 위에 '팔이 부러지기 전에'라고 쓰고 서명과 날짜도 남겼다. 뒤샹은 그것이 "정말로 무의미한 …… 아무런 뜻도 담지 않은 글귀"라고 거듭 밝혔다.[4] 그럼에도 그 대상이 콜럼버스로와 60번가 사이 어디쯤의 잡화점에서 산 단순한 눈삽과 시각적으로 완전히 다른 것이 되었다는 사실은 부정할 수 없다. 준비된 상태로 발견된 다음 수정을 거친 뒤샹의 대상들은 예술의 정의 가능성을 부정할 수 있는 요건을 충족했다. 그것들은 대중에게 제시하기 위한, 즉 감상을 위한 대상이 아니었다. 하지만 예술을 소개하는 전용 공간에 전시될 운명을 피할 수는 없었다. 그의 레디메이드 〈샘〉이 바로 그랬는데, 그는 이것을 국립아카데미의 전통주의에 대응하기 위해 설립된 독립미술가협회에 R. 머트라는 가명으로 출품해 1917년 그 첫 전시회가 열리는 그랜드센트럴팰리스에서 선보이려고 했다.

파리의 독립미술가협회를 좇아 발족한 뉴욕의 독립미술가협회는 전시를 희망하는 사람이면 누구든 직은 돈을 내고 행사에 참가할 수 있도록 했다. 그리고 모든 작가에게 공정한 경쟁의 장을 마련해 준다는 취

지에서 아무런 상도 수여하지 않기로 했다. 1,200명의 작가가 출품한 2,123점의 작품이 전시 목록에 올랐지만 뒤샹이 거꾸로 뒤집어 샘으로 변형한, 배수 방향을 뒤바꾸어 놓음으로써 어쨌든 예술 작품으로 격상한 그 소변기는 오랜 심사 끝에 조직 위원단 다수로부터 전시 부적격 판정을 받는다. 그리고 결국 전시회 개막을 앞두고 철거되어 카탈로그에도 사진 한 장 실리지 않았다. 〈샘〉은 나중에 전시회 어느 칸막이 뒤에서 발견된다.

　　〈샘〉의 뒷이야기는 뒤샹이 한 작품의 운명을 통제하기는커녕 그 뜻과 의미를 제약할 수도 없었음을 보여준다. 작가가 작품의 운명을 통제할 수 있는 유일한 방법은 그 작품을 완전히 파기할 계획을 세우고 실행하는 것이다. 다시 말해 레디메이드는 뜻과 의미를 결여한 작품으로 의도되었으나 작가가 그것을 작품으로 제시하게 된 과정이 드러나는 순간 뜻과 의미를 획득한다. 자신의 레디메이드는 관람을 위한 것이 아니라고 뒤샹

4　　　1965년 마르셀 뒤샹과 장 네옐의 인터뷰. Marcel Duchamp, "Will Go Underground", trans. Sarah Kilborne, in *Tout fait: The Marcel Duchamp Studies Online Journal* 2, no. 4 (2002): https://www.toutfait.com/issues/volume2/issue_4/interviews/md_jean/md_jean.html (accessed October 26, 2021)

　　　　　　　주디의 방에서

이 말하기는 했지만 독립미술가협회의 전시회가 끝나고 작가의 정체가 밝혀진 뒤 〈샘〉은 앨프리드 스티글리츠의 291갤러리에서 일정 기간 전시되었다.

뒤샹의 레디메이드와 워홀의 브릴로 상자는 평범한 대상으로 제시된 예술 작품들로, 둘 다 구상 미술의 서사 구조도 추상 미술의 구성 구조도 없다. 단토에 따르면 평범한 대상과 예술품의 차이는 이제 그 형태가 아니라 해석 과정에 근거하는데 브릴로 상자의 경우에는 서로가 서로를 지시하는, 즉 원본과 사본을 구별하기 힘든 한 쌍의 대상을 비교하는 방법이 쓰인다. 예술품에 대한 단토의 철학적 해석은 바로 이런 동일성과 차이를 인식할 수 있느냐 없느냐를 바탕으로 이루어진다.

뒤샹과 워홀의 작품에 대한 비교 분석은 예술품의 고유성과 항상성을 숙고하게 한다. 취미taste나 예술적 기교savoir-faire의 개념에 어긋나는, 따라서 우리가 무심하게 대할 수밖에 없는 대상을 선보임으로써 뒤샹은 그 작품을 모든 미적 범주에서 벗어나게 할 수 있다. 하지만 그가 자신의 대상이 특색이 없어 보이기를 바랐음에도 작가의 개입이 드러난 이상은 결코 그렇게 되지 못한다.

뒤샹의 〈팔이 부러지기 전에〉로 되돌아가 보자. 그것은 어느 가게에서 발견했던, 그러니까 어떤 미적 성질도 지녔다고 할 수 없는 평범한 대상이었던 눈삽과 다르다. 그와 달리 하비가 디자인한 브릴로 상자는 미적 성질을 지녔다고 실제로 주장할 수 있는데 미국 소비자들의 관심을 끌기 위한 대상이었기 때문이다. 하비가 디자인한 판지로 된 실제 브릴로 상자와 워홀이 만든 브릴로 상자에 대한 시각적 비교는 서로 다른 두 대상의 이미지가 똑같다는 사실을 알려 준다. 기존의 판지를 합판(팝 아트 작품을 오래 보존할 수 있게 해주는 소재)으로 대체했을 때도 시각적으로는 바뀐 것이 거의 없다. 그런데도 워홀이 그 상자를 선택한 것은 그것의 미적 성질 때문이 아니라 그것이 미국 소비 사회의 본질을 드러내기 때문이었다.[5]

[5] 이 견해는 팝 아트계에서 통설로 받아들여진다. 예를 들어 1964년 10월 뉴욕 폴비앙키니갤러리는 《미국의 슈퍼마켓》이라는 전시회를 열었는데 이곳에 전시된 것은 모두 실제 슈퍼마켓에서 볼 수 있는 음식과 수비재, 광고물을 암시했다. 빌리 애플과 메리 인먼, 로이 릭턴스타인, 클라스 올든버그, 로버트 와츠, 앤디 워홀, 톰 웨슬만의 작품 등이 소개되었으며 작품 다수가 전형적인 식료품점의 진열 방식에 따라 전시되었다.

뒤샹은 소변기가 미적 성질을 지니지 않았기 때문에 그 대상을 선택했던 반면, 워홀은 브릴로 상자가 눈길을 사로잡는 성질을 지녔기 때문에 그 대상을 선택했다. 두 사람의 차이는 여기에 있다. 그렇지만 워홀은 **사본**을 만듦과 동시에 그런 성질을 제거하며, 따라서 원본의 목적도 사라진다. 바로 이 점에 착안해 단토는 왜 워홀의 상자는 예술 작품이고, 하비의 상자는 그렇지 않은가를 자문한다. 그의 답은 워홀의 상자는 일련의 철학적 질문을 제기하지만 하비의 상품 상자는 그렇지 않다는 것이다. 이런 사항들을 고려할 때 우리는 왜 단토가 예술이 그 여정의 막바지에 다다라 더는 스스로를 정의 내릴 수 없음을 입증한 최초의 예술가로 뒤샹이 아닌 워홀을 꼽는지를 이해할 수 있다. 예술의 존재 이유를 설명하려면 이제는 철학이 필요하다.

단토는 예술 작품을 "구현된 의미", 즉 "무언가에 관한 대상이자 그것의 의미를 구현하는 대상"으로 정의했다.[6] 달리 말해 예술품은 그것이 가리키는 혹은 더 나아가서는 그것이 차용한 대상이나 이미지의 의미를 내포하며, 그 대상이나 이미지를 그것의 새로운 정체성 및 그것이 출현하는 역사적 맥락으로부터 제기되는

일련의 질문을 끌어내는 원동력으로 삼는다. 따라서 예술품을 이해하려면 미적 요인에 구애할 필요가 없는 비교 분석이 이루어서야 한다. 조지 디키가 단토의 생각을 잘못 이해하고 주장했던 것과 달리, 이 접근법은 예술가를 언젠가는 미적 범주에 놓일 인공품의 제작자로 보지 않는다. 디키에 따르면 인공품은 처음에는 미학의 경계 밖에 있더라도 결국은 그 영역에 포함되고 만다. 단토가 보기에 이것은 사실이 아니다.

단토는 미술 비평가로서, 또 철학자로서 그 내부에서 예술의 역학을 경험해 왔기에 근현대 예술가들에게 심미審美란 전염병보다 위험한 것임을 잘 안다. 우리는 근현대 미술 전시회에 가서 작품을 마주할 때 미를 좇기 위해 무언가를 찾지 않는다. 혹시라도 어떤 작품이 마음에 들어 그것을 '아름답다'라고 규정한다면 이 말은 그것이 그 제작 방식이나 함축, 그것이 촉발하는

6 실행 가능한 유일한 방법으로 확인된 이런 분석 과정의 예비 단계를 단토는 다음 논문에서 다룬다. Arthur C. Danto, "The Transfiguration of the Commonplace," *Journal of Aesthetics and Art Criticism* 33, no. 2 (Winter 1974), pp.139~148. 다음 책도 참조하라. Arthur C. Danto, *The Philosophical Disenfranchisement of Art* (New York: Columbia University Press, 1986), pp.202~203

생각 때문에 우리의 관심을 불러일으켰음을 뜻한다. 우리는 그것이 그 구성이나 균형감, 색의 조화 덕분에 긴장감 있게 잘 만들어진 작품이라고 보지 않는다. 우리가 그 작품에 매료되는 이유는 그것이 우리의 눈보다도 우리의 정신을 자극하는 원천이 된다는 사실에 있다.

위홀의 브릴로 상자는 그것으로 끝나지 않고 후대 예술가들에게도 반향을 불러일으켰다. 리처드 프린스(1949~)나 신디 셔먼(1954~), 셰리 르빈(1947~), 마이크 비들로(1953~)와 같은 작가들은 1964년 스테이블갤러리에서 열린 위홀의 전시회가 뒤샹에서 시작된 예술 탐구의 종착지가 아닌 경유지일 뿐임을 그들의 작품을 통해 분명히 보여 주었다. 이들의 초창기 작품들을 보면 단토가 왜 **포스트모더니즘**postmodern에 배치하는 **탈역사**posthistorical 예술이라는 용어를 선호하는지를 이해하는 데 도움이 된다. 이런 규정은 1970년대 후반 이래 동시대 예술계에 공존했던 다양한 종류의 예술 양식과 표현을 가리키며, 시대정신을 내세우는 특성들을 명시하는 선언문이나 이론은 전부 거부한다. 예의 작가들은 그들의 작품을 양식에 따라 집성할 수 있는 현상의 하나로 해석하려는 시도를 모두 물리쳤다. 그들의 행동은 그

효력을 이전 세대의 작가들도 뚜렷이 느낄 정도까지 되어야 한다는 요건을 충족했다. 1965년에 빌럼 더코닝의 붓놀림을 본띠 그것을 벤데이 기법ben day print을 사용해 팝 아트로 바꾸었던 로이 릭턴스타인은 1980년대 중반에 더코닝의 본능적이고 주관적인 붓놀림을 자신의 팝 아트 모사품과 똑같은 구성으로 병치하곤 했다. 이것은 예술이 더는 클레멘트 그린버그가 이론화한 반反구상 및 그를 따르는 미국 비평 전반과 조응하지 않음을 분명히 하는 선언이었다.

직선적이고 진보적인 역사관을 벗어난 뒤 작가들은 유파나 풍조에 얽매이지 않고 작업하기 시작했다. 1970년대 후반에는 역사상 지금까지 제작된 어떤 예술품도 모방할 수 있다는 분위기가 조성되고 있었다. 한 가지 급격한 변동은 1940년대 말에 일어났는데 그 당시에 그린버그는 초현실주의가 자신의 모더니즘 정의에 따른 모더니즘 운동으로 여겨질 수 있는 필요조건을 갖추지 못했다고 공언했다. 굉장히 이념적이고 형식주의적인 그린버그식 이론 체제는 누라을 감수히고시라도 모든 미술 양식을 분류할 수 있는 엄격한 기준선을 설정했다.

1970년대 중반에 비평은 구상화는 끝났다고, 즉 그것은 끝나 버린 역사 시대의 표현이므로 더는 존재할 이유가 없다고 선언하면서 또다시 그 견해를 강요했다. 전후 시대의 이런 비판적 견해를 거쳐온 시간을 통해 우리는 구상화 작가들이 1940, 50년대 추상 표현주의 작가들과 1960, 70년대 미니멀리즘 및 개념주의 작가들의 경험과 더불어 작업했음을 더 분명히 알 수 있다. 한때는 보수적이고 반진보적이라고 여겨졌으나 오늘날 이 작가들은 그들 시대의 표현으로 널리 인정받는다. 전후 시대의 프랜시스 베이컨이나 루시언 프로이드, 데이비드 호크니의 구상화를 비롯해 1950년대 이후의 잭슨 폴록이나 더코닝의 그림, 뒤이어 로버트 라이먼의 그림, 1960~70년대 사이의 솔 르윗과 도널드 저드의 조각이 그들 시대의 표현임을 부인할 사람이 오늘날 누가 있겠는가?

직선적이고 진보적인 예술관을 해체한 작가들 가운데서도 차용 작가들은 인용 작가나 신표현주의 작가들보다 급진적인 방식으로 작업했다. 신디 셔먼은 1970넌대 후반에 차용 현상을 처음 이끌었던 작가들 가운데 하나로, 그가 틀림없이 신표현주의 노선을 택하리

라고 생각했던 사람들의 억측을 불식했다. 1977년부터 1980년까지 셔먼은《제목 없는 영화 스틸》작업에 전념했는데 69장의 사진으로 이루어진 이 연작에서 그는 직접 모델로 나서 1950, 60년대 영화에 등장하는 전형적인 여성상들을 재현했다. 셔먼의 이미지들은 영화 스틸이나 포스터, 유명 여배우가 팬에게 사인해 준 사진, 파파라치가 찍은 사진, 여배우들이 그들의 부산한 일상을 보여 주며 대중의 호기심을 충족해 주기 위해 촬영한 사진들을 상기시킨다. 그리고 셔먼의 사진들은 이런 다양한 사진의 물성物性과 그 특수한 용도에 기반한 특성들도 모방한다.

　　　셔먼의《제목 없는 영화 스틸》은 기존의 사진들을 있는 그대로 재현한다기보다는 사진 속의 인물이 어떤 배역을 연기하는 허구의 장면을 이미 담고 있는 이미지를 재현한다고 할 수 있는데, 그럼에도 이상하게 사실적으로 보이는 사진들이다. 그 사진들media 속의 인물들prototypes과 하나가 됨으로써 셔먼은 우리가 타자의 시선에 좌우되는 정체성을 형성하는 과정에서 그 인물들이 하는 역할을 부각한다. 변장한 채 연기를 하고는 있지만 셔먼의 정체성은 또 다른 시대에 속한 것으로 보이

61

는 그 사진들의 총체적 시점 덕분에 분명히 드러난다.

셰리 르빈은 인간의 고통을 선명히 드러내는 예술 제작에 관심이 있다고 밝힌 뒤 1981년에 《워커 에번스를 따라서》라는 전시회를 열었는데 이 전시회는 1978년 뉴욕현대미술관에서 열린 워커 에번스의 전시회 《처음과 마지막》의 카탈로그에 실린 사진들을 르빈이 2년 전에 다시 촬영한 사진들로 이루어졌다. 에번스는 대공황 시기 앨라배마주의 한 농가를 촬영해 그들의 고단한 생활 여건을 기록하고 고발하고자 했다. 에번스의 사진들은 정부가 하층민을 거들떠보지도 않는 현실을 폭로하는 것이었고, 르빈은 자신도 이 사진들에 표출된 사회 비판 메시지에 동조함을 부인하지 않았다. 에번스의 사진들을 똑같이 복제함으로써 르빈은 원래는 예술 작품이 아니었던, 그러나 시간이 흘러 그런 지위를 얻게 된 이미지들을 복제할 권한과 관련된 일련의 질문을 제기했다. 르빈은 원작자와 독창성originality, 예술품 복제의 개념을 조명한다. 카탈로그에 실린 에번스의 사진들을 다시 촬영하는 것은 르빈에게 '원작의 언어'와 '원작의 내용을 시의성 있게 만들 수 있는지'를 탐구하는 하나의 방법이었다. 실제로 르빈은 그 이미지들을 당시의 미국

대통령 로널드 레이건의 정책이 하층민 사이에 몰고 온 파문을 암시하는 데 사용했다.

제촬영한 일련의 사신으로 이루어진 르빈의 《워커 에번스를 따라서》는 원본의 이미지를 수정하지 않고 복제한다. 르빈에 따르면 유명한 예술품의 차용물을 독창적으로 만드는 데 필요한 것은 차용한 이미지에 의미를 더하는 개념적 재부연conceptual reelaboration 과정 뿐이다.

한편 같은 맥락에서 리처드 프린스는 광고가 사회 모델social models에 영향을 주고 그것을 정형화하는 방식을 분석했다. 프린스는 신문에 실린 이미지들을 촬영한 다음 대다수를 흐리게 처리하거나 필름의 질감을 부각하는 단순한 방식으로 그 이미지들을 차용했다. 그가 초기에 선호했던 작품 소재는 같은 사회 환경에 속한 부류의 사람들, 가령 오토바이족이나 서퍼, 깡패들이었다. 오래전 사진들을 차용한 것임을 분명히 하기 위해 프린스는 그 사진 이미지들의 입자를 확대해 강조했다. 연작 《카우보이》(1980~1986)에서 프린스는 말보로 담배 광고 사진들의 일부 장면을 촬영했는데 이것은 현실의 일정 측면이 어떻게 우리가 대중 매체에서 흡수한 이미

주디의 방에서

지들에 의해 우리의 의식conscience 속에서 완전히 여과
되는지를 보여 주기 위해서였다.

주목할 만한 또 다른 차용 사례는 마이크 비
들로인데 그는 다른 작가들의 작품을 사본으로 제작하
는 작업을 한다. 1982년에 착수한 《폴록이 아니다》 연
작을 위해 비들로는 한스 나무트가 폴록의 작업 방식을
기록하려고 촬영한 사진과 동영상을 면밀히 검토했고,
심지어는 그 드리핑 대가의 심리 및 전기 배경까지 연구
했다. 그에 앞서 비들로는 비크먼 지구에 있는 페기 구
겐하임의 집 거실을 재현해 놓고 한 연기자에게 폴록 생
애의 일화 하나를 재연하도록 했다. 또 1984년에는 뉴
욕현대미술관 PS1에서 열린 《앤디 워홀의 팩토리가 아
니다》를 위해 앤디 워홀의 팩토리를 재현해 놓고 연기
자들(그들 대부분은 예술가였다)에게 팩토리의 단골손님
들이나 워홀이 그렸던 유명 인사들을 흉내 내도록 했다.
보통은 두 연기자가 한 인물을 번갈아 연기하면서 **대역**
double임을 환기하곤 했다.

단토와 바버라 웨스트먼 부부의 집에는 브릴
로 상자가 하나 있는데 흰 배경에 놓인 가장 유명한 버
전이다. 부부는 그 상자를 허드슨강을 면한 어퍼웨스트

사이드 아파트의 응접실에 두고 보관했다. 그런데 그 상자는 워홀이 만든 것이 아니라 비들로의 복제품(1969년 패서디나 버전의 브릴로 비누 수세미 상자를 1991년에 사본으로 제작한 것)이었다. 비들로는 워홀의 작품을 복제하는 것으로 끝내지 않았다. 폴록의 드립 페인팅 그림을 비롯해 피카소와 모란디, 마티스, 브랑쿠시, 레제, 클라인 등의 작품들도 차용했다. 1996년에 비들로는 취리히 브루노비쇼프베르거갤러리에서 《앤디 워홀이 아니다》 전시회를 열었는데 워홀이 캘리포니아 패서디나미술관에서 선보였던 것과 똑같은 방식으로 브릴로 상자들을 전시했다. 여타 차용 작품의 경우와 마찬가지로 비들로의 작품도 그 비원본성nonoriginality을 폭로하는 제목에 명시된 정확한 이론적 기준에 따라 정당화된다. 예를 들어 비들로의 브릴로 상자는 〈워홀(1964년 작 브릴로 상자)이 아니다〉라는 제목과 더불어 복제 날짜를 명기한다.

　　단토가 비들로의 브릴로 상자를 흥미롭게 여긴 이유는 그 상자가 사본의 사본이라는 점에서 원본인 위홀의 상자를 둘러싼 많은 질문거리에 더해 새로운 질문거리도 품고 있다는 사실에 있다. 그 가운데 첫 질문은 이렇다. 이전 시대였다면 사본의 사본으로 규정되었

　　　　　　　　　　　주디의 방에서

을 비들로의 브릴로 상자가 무엇 때문에 독창적 예술품의 위엄을 획득하게 되었는가? 이 새로운 질문은 단토로 하여금 만일 워홀의 브릴로 상자가 순수하게 철학적인 작품이라면 (그 상자에서 파생한) 비들로의 브릴로 상자는 응용 철학적인 작품이라고 주장하도록 이끄는데, 그는 이것을 철학적 비교 연구comparativism라는 말로 설명한다.

워홀과 비들로의 작품은 시간 개념을 이해하는 새로운 방식이 1970년대 후반부터 득세하기 시작했다는 사실을 보여 준다. 이들의 작품에 나타난 시간관은 1960년대에는 예측할 수 없는 것이었으며 워홀이 브릴로 상자를 선보인 뒤에도 한동안은 그런 상태가 얼마간 이어졌는데 이것은 단토의 분석적 개입이 필요함을 시사했다.

1960, 70년대의 미술을 살펴보다 보면 프랑스 태생의 폴란드 작가 로만 오팔카(1931~2011)나 일본 작가 온 가와라(1932~2014), 이탈리아 작가 알리기에로 보에티(1940~1994)의 작품에서 직선적이고 진보적인 역사 개념의 자취를 발견할 수 있다. 시간을 이해하는 서로 다른 방식에 대한 비교 분석과 더불어 그 방식들의 차이

가 역사 서술과 관련해 함의하는 바는 직선적인 역사 발전의 개념에 의문을 제기하는 것이 1970년대 후반에 얼마나 중요한 일이었는지를 알려 준다. 모더니즘에서 포스트모더니즘으로의 이행을 나타내는 것은 다른 무엇보다도 이 새로운 시간관이었다.

1965년에 로만 오팔카는 종합 프로젝트《오팔카 1965/1-∞》(1965~2011)에 착수했고 이 프로젝트를 죽을 때까지 추진하고자 했다. 첫 작품에서 오팔카는 세필을 하얀 물감에 적셔 검은 배경에 1부터 시작되는 일련의 숫자들을 그렸다. 그리고 다음 캔버스를 작업할 때가 되면 이전 캔버스의 마지막 숫자에 이어 그다음 숫자들을 그리기 시작했다. 그는 이 작업을 2011년 마지막 그림을 완성할 때까지 계속했다. 캔버스의 숫자들은 수평으로 나란히 쓰였고 크기는 모두 일정했다. 오팔카는 화필이 완전히 말랐을 때만 물감을 묻혔기에 하얀 숫자들의 농도가 다양하게 표현되었다.《데타이》라는 제목으로 총칭되는 이 작품들은 캔버스의 크기가 같으며 처음과 마지막 숫자로 구별된다.

1970년대에 오팔카는 새로운 요소를 가미해 프로젝트를 발전시켰다. 그는 새로운《데타이》작품을

그릴 때마다 하얀 물감을 1.1퍼센트씩 더해 가며 배경을 밝게 만들기 시작했다(2008년에는 마침내 하얀 배경에 하얀 숫자를 그리게 된다). 한편 그는 그림을 하나씩 끝낼 때마다 같은 프레임으로 자기 얼굴을 사진에 담았다. 나아가 숫자를 그리는 동안 폴란드어로 그 숫자를 헤아리며 자기 음성을 녹음하기도 했다.

오팔카의 작품은 직선적이고 진보적인 시간의 흐름을 보여 주는데 이 시간은 그의 그림이나 자화상의 진전처럼 시기 추정과 기록이 가능한 역사적 사건들과 나란히 흘러간다. 오팔카의 시간관은 온 가와라나 알리기에로 보에티와 뚜렷한 접점이 있다. 한 작가의 작품을 더 깊이 이해하려면 다른 작가들의 작품과 비교해 보는 것이 실제로 도움이 된다. 1966~2014년에 가와라는 빨강이나 파랑, 잿빛의 단색 배경에 날짜를 그렸는데 그는 이것을 당시 자신이 머물던 나라의 언어와 서식으로 썼다. 그런데 혹시 해당 나라가 라틴 문자를 쓰지 않으면, 언어의 장벽을 허물기 위해 19세기 말에 고안된 인공 언어 에스페란토를 대신 사용했다.

《오늘》 혹은 《날짜 그림》이라는 제목으로도 알려진 이 연작은 각기 다른 호수의 캔버스에 병적이라

고 할 만큼 세심히 그려졌다. 한편 이 연작은 작가 스스로가 정한 방법과 규칙에 따라 진행되었는데 작업을 시작한 날 자정까지 완성하지 못한 작품들은 모두 폐기한다는 방침도 있었다. 그리고 각 캔버스 뒤에는 해당 작품과 관련된 어떤 느낌이나 감정, 일간지에 보도된 최근 사건, 그날 자신이 한 일을 타자한 메모를 부착했다. 순서대로 늘어놓고 보면 달력의 논리를 따르는 그림들이지만 가와라는 이것들을 자기 자신에게 혹은 공동체 대다수에게 의미를 지니는 사건들과 관련지었다. 그림이 날마다 늘어가자 그는《날짜 그림》을 체계적으로 보관해야겠다고 생각하고 오려 낸 신문지로 안을 댄 판지 상자를 제작한다. 전시 목적으로 만든 것은 아니었지만 가와라는 그 상자들을 그림들과 함께 여러 차례 전시했다.

개념 미술가들과 달리 온 가와라는 자기 작품에 대해 아무런 설명도 하지 않았다. 하지만 몇몇 전기 사항을 세밀히 살펴보면 가와라가 도대체 왜《날짜 그림》이나 전보, 엽서 등의 작품을 만들었는지, 즉 역사를 '지금 여기'와 연결해 묶어두는 정박지를 만들었는지를 이해하는 데 도움이 된다. 전하는 바로, 가와라는 모범생이었지만 겨우 13살이던 해 히로시마와 나가사키

에 원자 폭탄이 투하된 직후부터 선생님의 질문에 "모르겠어요"라는 식으로 답하기 시작한다. 그리고 1960년대 초에는 1만 5천 년도 더 된 알타미라 동굴 벽화에, 즉 제작 연도를 짐작만 할 수 있을 뿐인 아득히 먼 옛날에 인간이 남긴 흔적에 감명을 받는다. 이와 같은 사실을 통해 우리는 그가 어렸을 때 인간이 그 자신을 절멸하는 일이 얼마나 쉬운가를 깨닫고 충격을 받았으며, 수년 뒤에는 인류가 직접 그린 알타미라 동굴 벽화를 예술이 된 수천 년 전의 **기록**writing으로서 접했음을 알 수 있다.

　　　　앞서 말했듯 가와라의 《날짜 그림》들에는 메모가 딸려 있는데 내용은 다음과 같다. 〈1966년 6월 22일〉: "아돌프 히틀러의 소련 침공 25주년", 〈1966년 5월 24일〉: "강력한 새로운 땅울림이 소련의 중앙아시아 도시 타슈켄트를 뒤흔들었다", 〈1966년 5월 29일〉: "나의 '오늘' 그림들이 두렵다", 〈1970년 2월 8일〉: "베트남 공화국 사이공의 국립프레스센터에 엄청난 폭발이 일어났다", 〈1971년 5월 29일〉: "오후 12시 6분에 일어나 이 그림을 그렸다". 가와라는 자필에 동반될 수밖에 없는 주관성을 벗어나기 위해 이 메모들을 타자로 기록함으로써 날마다 시간의 흐름을 역사적 사건이나 개인적

경험과 신중히 관련지을 수 있었다. 그 메모들과 날짜의 관계를 통해 우리는 하루의 일을 관습적 방식으로 목록화하고 난 뒤에는 크든 작든 사건과 개인 혹은 집단의 행위가 남는다는 사실을 알게 된다. 가와라의 모든 작품이 그렇듯《날짜 그림》또한 인류가 흔적도 없이 소멸할 위험에 대한 반응이다.

　　　가와라의 작품 속 날짜는 우리가 시간의 심연에서 헤매지 않도록 하는 발판이 되어 준다. 그것은 역사와 개인사의 교차점이자 지금 여기의 기록이다. 나라가 핵 공습에 초토화되는 참상을 겪고 트라우마에 시달리는 한 개인이 무엇이 살아 숨 쉬는지를 밝히고 그것이 잊히지 않도록 시간의 흔적을 보존해야겠다고 느꼈을 수 있음은 그리 놀라운 일이 아니다. 흡사 인쇄한 것 같이 예리한 흰 서체로 날짜를 그려 넣기 전까지는 캔버스에 네 겹의 바탕칠을 하고, 그 표면을 사포로 문지르고, 먼지를 털어내기만 하는 그의 강박적 정확성은 바로 여기에 기인한다. 이 그림들에 쏟은 정성은 최대한의 정확성을 기하는 장인에 못지않다. 더욱이 캔버스의 옆모서리까지 채색되고 나면 우리는 그것을 그림을 넘어서는 하나의 자율적 대상으로 인식하게 된다.《오늘》연작

은 형식상으로는 미니멀리즘의 객관성 및 비표현성과의 연관을 암시하지만, 작가의 주관성을 내포하고 정서적 차원을 배제하지 않는다는 점에서는 그로부터 이탈하는 것이기도 하다.

시간을 지금 여기에 묶어둠으로써 시간을 규정하는 가와라의 프로젝트에는 그가 보낸 엽서들(자필로 쓴 것은 하나도 없다)도 포함되는데 그 엽서들 속의 날짜는 소인에 표시되며 발송 시각은 우표를 통해 확인된다. 같은 논리를 따르는 그 밖의 작품들로는 전보와 달력, 타자로 쓴 편지가 있으며 가와라는 꼭 무슨 일지를 쓰듯 이 작품들 속에 자기 삶의 특정 순간들이나 인명 및 그림 목록을 기록한다.

진보적 역사관이 나타나는 가와라의 전체 작품에서 시간의 연대기적 진행이 중대한 역할을 하기는 하지만 여타 징후들은 작가의 관심사가 직선적으로 발전하는 역사를 보여 주는 것이 아니라 하루하루가 전체의 한 부분으로, 기억하는 일이 헛되지 않고 가치 있는 것으로 여겨질 수 있음을 암시한다. 알리기에로 보에티의 작품에서도 유사한 점을 발견할 수 있는데 그는 엽서와 전보를 이용해 시공간을 탐구했다. 보에티의 연작

《보루를 따라 규칙적 간격으로 늘어선 총안 사이의 돌출 벽들》은 그가 1971~1993년에 정확한 시간 간격으로 갤러리스트 잔 엔초 스페로네에게 보낸 13통의 전보로 이루어져 있다. 1971년 5월 4일에 보낸 첫 전보의 내용은 이렇다. "이틀 전은 1971년 5월 2일이었다." 그리고 5월 6일에 보낸 다음 전보에는 "나흘 전은 1971년 5월 2일이었다"라고 쓰여 있다. 한 전보와 바로 앞 전보 사이의 일수는 매번 중복되며, 전보에 쓴 날짜와 발송 날짜의 시간상 거리는 점차 멀어진다. 전보들을 나란히 펼쳐 전시해 놓으면 중세 도시 성벽의 총안 사이 돌출부가 연상되는데 이것이 작품의 제목을 정하는 데 영향을 주었을 성싶다.

알리기에로 보에티는 14통의 전보를 담아 진열할 수 있는 플렉시글라스 상자를 제작했는데, 단 2017년에 보내기로 계획한 마지막 전보를 위한 공간은 자신이 그때도 생존해 있다는 전제하에 비워 두었다. 이 전보들은 오팔카나 가와라의 작품과 마찬가지로 작가의 죽음으로 인해 중단된 연작의 형태를 띠며 우리 인생이 차지하는 시간과 무한히 증대하는 시간 사이의 괴리감을 전달한다. 요컨대 오팔카와 가와라, 보에티는 직선적

시간관을 형상화하면서도 시간을 개인적 경험과 관련지음으로써 거기에 근원적 순환성이 녹아들게 한다. 그렇게 한 이유는, 기억의 차원에서 볼 때 과거에 일어난 사건이 개인의 경험에 잔존하면서 우리의 향후 결정에 영향을 줄 수 있다는 데 있다. 달리 말해 흐르는 시간의 객관성이 우표를 통해 나타날 때(가와라와 보에티의 경우), 작가를 어딘가로 데려가 그로 하여금 엽서나 전보를 보내도록 이끈 개인적 경험은 우체국을 통해 증빙되는 절대적으로 객관적인 날짜와 교차한다. 직선적 시간관과 순환적 시간관의 중첩은 바로 이 교차점에서 일어난다.

작품마다 차이가 있음에도 두 시간관의 중첩은 오팔카와 가와라의 작품뿐 아니라 보에티의 엽서 작품에서도 발견되는데, 단 보에티가 아프가니스탄 및 파키스탄에 제작 주문한 정치적 구체 평면도 태피스트리 작품인 《지도》에서는 나타나지 않는다. 실제로 이 태피스트리들은 진보적이고 직선적인 역사의 시간 흐름을 날짜별로 기록한다. 그는 이 지도 연작 이전 1969년에 전 지구 표면의 지도인 〈정치적 구체 평면도〉를 흑백 판화로 제작하는데 그 표면 위의 각 나라는 국기의 색깔과 패턴을 이용해 부각했다. 그 후 1971년에 보에티는 아

프가니스탄에 구체 평면도 태피스트리를 짜달라고 의뢰하기 시작했고 거기에 나오는 국경을 정치적 사건들의 추이에 따라 주기적으로 수정했다. 각 구체 평면도는 그 뒤에 제작한 것과 달랐는데 이것은 국경의 점진적 변화와 그 변화가 시간에 따라 어떻게 일어나는지를 보여 주면서 정치 권력의 분포 상황을 알려 주는 증거가 된다. 1992~1993년 사이 파키스탄에서 제작된 이 연작의 마지막 지도에는 베를린 장벽이 무너지고 소련이 붕괴한 이후의 구체 평면도가 나온다.

　　　이제 오팔카와 가와라, 보에티의 작품을 탈역사 예술의 선구자 가운데 하나라고 할 수 있는 일본 작가 히로시 스기모토(1948~)의 작품과 비교해 보자. 19세기 말에 쓰이던 뷰카메라로 1976년부터 찍기 시작한 여러 흑백 사진 연작에서 그는 시간의 개념을 전복한다. 1976년 연작 《디오라마》는 뉴욕시 미국자연사박물관과 일본 시즈오카현 이즈시밀랍인형박물관, 캘리포니아주 부에나파크 무비랜드밀랍인형박물관의 디오라마들에 나오는 선사시대의 동물과 모피를 걸친 원시인의 모습을 담은 사진들이다. 이 사진들은 실사처럼 보이지만 사실은 사실적으로 그린 배경에 인공 경관을 만들어 그

안에 사람을 본뜬 마네킹과 동물을 본뜬 박제품 및 모조품을 설치한 디오라마들을 촬영한 것이다. 그 사진 이미지들은 사건이 일어난 현장을 포착해 보여 주는 듯하다. 스기모토는 1974년에 미국자연사박물관을 처음 방문했을 때 그 디오라마들이 인공품임을 알면서도 자신이 마치 실제 현장을 보고 있는 듯한 기분이 들었다고 한다. 그 이미지는 피사체의 역사·시간적 실재와 관련해서는 역사의 경계 내에서 진실을 이야기한다. 하지만 사진의 역사·시간적 실재와 관련해서는 역사의 경계를 이탈한다. 결국 캡션에 적힌 이미지의 날짜는 그 사진이 우리 시대에 속하지 않은 것을 진짜처럼 보이게 하려고 한다는 사실을 폭로한다. 따라서 그 사진과 피사체 사이의 시간 간극은 무의미해진다. 마치 시간 여행이 가능하기라도 한 것처럼 말이다.

이와 같은 현상은 스기모토가 런던과 암스테르담의 마담투소밀랍인형박물관에 있는 역사적 인물들을 촬영한 초상 사진들에서도 나타난다. 그 가운데 아나 폰 클레페나 젊은 시절의 피델 카스트로 등과 같은 몇몇 역사적 인물의 초상 사진들은 무채색 배경에 촬영되었다. 촬영 날짜가 1999년임을 고려하면 그 사진들의 역

사·시간적 차원이 의심스럽다. 1999년에는 사진에 나오는 것처럼 그 인물들을 촬영해 보여 주기란 불가능했을 테니 말이다. 하지만 한편으로 사진은 거짓말을 하지 않는다. 캡션에는 그 작품의 제작 연도가 명기되어 있다. 스기모토는 초상 사진 하나를 가리켜 이렇게 말한 적이 있다. "영국 왕실의 독일인 궁정 화가인 아들 한스 홀바인(1497~1543)은 헨리 8세의 위풍당당한 초상화를 몇 점 그렸다. 마담투소밀랍인형박물관의 고도로 숙련된 장인들은 이 초상화들을 토대로 그 국왕의 풍채를 대단히 충실하게 재현했다. …… 나는 그림 대신 사진으로 헨리 8세의 초상을 다시 제작했다. 만약 이 사진이 현재 당신 눈에 실물처럼 보인다면 지금 이곳에 살아 있음이 무엇을 뜻하는지 다시 생각해 보길 바란다."[7]

스기모토의 다른 연작들도 살펴보자. 대극장과 영화관, 자동차극장을 촬영한 《극장》(1976~) 연작 사진들에서 움직이는 피사체들은 노출 시간을 늘린 탓에 흐려져 버린다. 한 장의 사진은 렌즈 앞을 지나는 모든

7　　*Hiroshi Sugimoto*, Hirshhorn Museum, Washington, DC, and Mori Art Museum, Tokyo, in association with Hatje Cantz, Ostfildern-Ruit, 2005, p.221

움직임을 포착하는데 우리의 육안으로는 더는 지각할 수 없는 것이다. 직사각형의 대형 스크린이 하얗게 빛나는 것은 노출 시간을 늘려 필름의 프레임을 가로지르는 일련의 모든 사건을 중첩했기 때문이다. 달리 말해 사건들이 이어지는 동안 그 이미지들이 서로를 상쇄하기 때문이다. 이런 이유로 그 사진은 인생의 은유가 된다. 우리가 시간으로 이루어져 있음을, 그리고 한때 존재했던 모든 것이 하나의 순간에 압축된 채 공존하고 있음을 보여 주는 것이다. 여기서 모든 것은 곧 무無이다. 삶의 한 단계에서 다음 단계로의 이행을 나타내야 할 시간의 흐름이 비非진보적 역사관을 형성하는 것이다. 나아가 우리는 스기모토의 사진 연작과 클로드 모네(1840~1926)의 그림을 비교해 봄으로써 직선적이고 진보적인 시간관이 어째서 모더니즘의 고유한 특성인지, 또 1970년대 무렵 우리가 우리 시대를 포스트모던하다거나 탈역사적이라고 규정하도록 하는 전환점이 얼마나 급격한 것인지를 알 수 있다.

1890년 8월 말에서 9월 초 사이에 모네는 25점으로 이루어진 건초 더미 연작의 첫 그림을 그리기 시작했다. 야외에서 시작해 작업실 안에서 완성한 각 캔

버스는 시각時刻과 계절에 따라 입사각이 달라지는 빛의 변화를 담고 있다. 모네는 겨울이 되기 전까지 여러 캔버스에 동시에 그림을 그렸으며 시간에 따른 변화를 보여 주기 위해 그 그림들을 다 함께, 여하튼 하나의 큰 묶음으로 전시할 계획이었다. 이 그림들은 단순히 시간의 흐름을 보여 주는데 이것은 당시에 화가들이 **막**膜, envelope이라고 칭한 것(즉 하루 중의 어느 순간에 빛이 자연에 미치는 영향)을 그림으로 포착해 내는 솜씨를 통해 부각되었다. 철학자 존 살리스에 따르면 "저 건초 더미 그림들을 모아서 볼 때 우리는 각 그림 너머로 시간 자체를, 가시화한 시간을, 더 정확히 말하면 각 그림이 가시화한 순간들을 합쳐 놓은 결과물을 볼 수 있다."[8] 모네가 그리는 것은 한 순간의 시간 기록임이 분명하다. 앞서 살펴본 오팔카나 가와라, 보에티의 연작도 그 함축은 다르지만 의도는 같다.

로버트 고버(1954~)는 《변하는 그림의 슬라이드》에서 변형의 동인動因으로서의 시간에 대한 생각을

[8] John Sallis, "Monet's Haystacks: Shades of Time," trans. Natalia Iacobelli, *Tema Celeste*, March~April 1991, pp.56~67

제시한다. 이 작품은 판자에 그린 그림에 일어나는 지속적 변화를 기록한 슬라이드 89개를 선별해 15분간 투사한 것으로, 작가는 1982~1983년까지 작업하면서 그림을 매번 변형했다. 시간이 흘러 첫 버전의 그림은 완전히 바뀌었다. 그림이 이렇게 탈바꿈하는 동안 우리는 이전과는 사뭇 달라진 실재의 불안정성을 인식한다.《변하는 그림의 슬라이드》는 이 작품이 오직 작가만이 만들어낼 수 있는 미래로 가득하며 단계별 변화의 잠재성을 내포하고 있음을 시사한다. 여기에는 역사와 관련된 진보적 시간관이 없다. 고버는 자기 작품 외에 다른 작가들의 작품은 끌어들이지 않는다. 스기모토나 신디 셔먼, 셰리 르빈, 리처드 프린스, 비들로와 같은 작가들은 기존의 것을 다시 만들어 현재에 선보이고 그 의미를 변화시켰다. 이와 달리 고버는《변하는 그림의 슬라이드》에서 시간에 따른 자신의 작업 과정을 기록한다. 작품의 다양한 변화 단계를 사진으로 남김으로써 고버는 그 변화를 망각에서 불러와 역사에 제공한다.

　　　　직선적이고 진보적인 시간관에 도전한 작가들 가운데 숀 스컬리와 데이비드 리드는 단토의 서사에서 특별히 중요한 위상을 차지한다.『예술의 종말 이

후』에서 단토는 데이비드 리드가 1994년에 만든 비디오 〈주디의 침실〉을 분석하면서 탈역사를 논하기 시작한다. 리드는 1992년에 앨프리드 히치콕의 영화 〈현기증〉(1958)에 나오는 한 장면을 디지털 작업으로 수정해 주디의 침실 벽에 걸린 작자 미상의 꽃 정물화를 자신의 추상화 〈no. 328〉로 대체했다. 그 후 리드는 샌프란시스코미술관에 주디의 호텔 방을 재현해 설치했는데, 〈현기증〉에 나오는 그 정물화를 자신의 그림 가운데 하나로 다시 대체해 그 침실 안과 그가 디지털 작업으로 수정한 비디오 장면 속에 집어넣고, 그 비디오는 침대 앞에 가져다 놓은 텔레비전을 통해 무한 반복 재생했다.[9] 리드는 자신의 작품을 설치 미술로 여기지 않고 **앙상블**로 칭하기를 선호하며, 모든 것은 그 그림이 전시회를 위해 마련된 환경이 아닌 실제 침실에 있는 것처럼 지각된다

[9] 리드는 후속 전시를 할 때마다 기존의 그림을 새것으로 바꾸어 DVD와 재현 세트에 삽입했다. 히치콕의 영화에는 침대가 두 개 나오는데 하나는 주디, 또 하나는 스코티의 것이다. 〈스코티의 침실〉(1994)은 대체한 그림이 걸린 스코티의 방 장면이 나오는 DVD가 딸린 설치 작품으로, 1995년 뉴욕 맥스프로테치갤러리에서 처음 공개되었다. 그리고 하노버의 쿤스트페라인에서는 〈주디의 침실〉과 〈스코티의 침실〉을 함께 설치하고 그 앙상블을 〈샌프란시스코의 두 침실〉이라고 이름 붙였다.

주디의 방에서

는 사실에 기초해 작동한다고 언급한다.

　　　　이 작품과 관련해 단토는 그 비디오와 앙상블 〈주디의 침실〉이 내포한 '역사적 불가능성', 즉 리드가 1990년에 그린 그림은 히치콕이 1958년에 만든 영화에 나올 수 없었음을 강조한다. 그렇다면 그 비디오는 혼합된 역사적 시간을 보여 준다. 다시 말해 직선적이고 진보적인 시간관과는 양립할 수 없는, 동떨어진 두 시간적 계기temporal moments로 이루어진 결과물을 보여 준다. 히치콕의 영화에 나오는 그림을 그 이전 시대에서 찾아 대체했어야 정상이었을 것이다. 그랬다면 직선적 시간관은 유지되었을 것이다. 리드가 제기하고 단토가 강조한 문제는, 〈현기증〉 촬영 당시에는 그런 그림이 1990년대에 제작될 수 있으리라고는 상상할 수 없었으리라는 것이다. 단토에 따르면 "미래의 예술을 상상할 수 없음이 우리를 우리 시대에 잡아 가두는 제약 가운데 하나이다."**10**

　　　　단토의 이론 그 중심에는 헤겔이 마지막 『미학 강의』(1828)에서 정식화한 '예술의 종말'이라는 개념이 있다. 헤겔은 예술이 더는 스스로를 정의할 수 없을 때 종말에 이르며 이때 그 임무를 철학에 이양할 것이라

고 주장했다. 이 견해에 따르면 예술은 바로 그 본성을 정당화할 수 있는 철학적 정의가 필요해지기 전까지는 자기 충족적이었으며, 그 주기cycle는 예술이 더는 육안에 의존할 수 없을 때 종결된다. 다시 말해 헤겔에 따르면 예술은 정신적 내용이 감각적 형식보다 우세해질 때 그 여정을 마치며 자신을 정의할 권한을 철학자에게 넘겨준다. 이때 예술은 철학의 언어를 받들며 감성에 대한 지성의 우위를 인정하게 된다. 앞서 보았듯 단토는 워홀의 브릴로 상자가 바로 이 전환점을 표시한다고 보았는데 그 상자가 이전에 제작된 다른 어떤 것과 동일한 동시대 예술 작품의 첫 사례라는 이유에서였다. 그리고 이런 이유로 단토는 이렇게 질문한다. 어느 동시대 예술품이 과거에 제작된 다른 예술품과 유사하거나 동일하다면 이것은 그 예술품이 자신의 역사적 계기를 부인한다는 의미인가? 그 답은 그렇지 않다는 것이다. 그 예술품은 여전히 자신의 역사적 계기를 표현하는데 이것은 그

10 Arthur C. Danto, *After the End of Art: Contemporary Art and the Pale of History* (Princeton, NJ: Princeton University Press, 1997), xiv. (아서 단토, 『예술의 종말 이후: 컨템퍼러리 미술과 역사의 울타리』, 김광우·이성훈 옮김, 미술문화, 2004, p.24)

예술품의 구현된 의미와, 그 작가로 하여금 다른 누군가가 과거에 만든 작품을 차용하도록 한 동기를 그 예술품이 지녔다는 사실 덕분이다. 다시 말해 그 예술품의 의미는 그것이 차용한 예술품의 경우와 달리 시각적 가치가 아닌 철학적 동기에 의해 규정되기 때문이다.

　　　　단토에게 '예술의 종말end of art'이라는 개념은, 이 개념을 표현하는 말을 문자 그대로 받아들이기를 고집하는 사람들이 널리 믿고 있듯 예술 제작이 더는 의미가 없다거나 예술이 죽었음을 뜻하지 않는다. 단토는 그의 글 한 편이 "우연히 『예술의 죽음The Death of Art』이라는 책에 표적 논문으로 실린 적은 있지만" 그 제목은 자신의 추론 방식을 반영하지 않는다고 지적하며 이렇게 말한다. "내 견해는 '죽음'이 명백히 뜻하는 바대로 예술이 더는 존재하지 않으리라는 것이 아니라, 이야기 전개상 적절한 다음 단계로서 확신을 주는 서사에 힘입지 않아도 어떤 예술이든 탄생할 수 있다는 것이다. 끝나는 것은 서사narrative이지 서사의 대상subject이 아니다."[11] 예술 자체가 끝난 것이 아니라 예술을 이해하는 하나의 방식과 더불어 예술을 비평하는 일정한 방식이 끝난다는 말이다.

동시대 예술의 주된 목적은 미적 경험을 제공하는 것이 아니라고 주장하기는 하지만 단토는 미학을 동원하는 예술도 있음을 부정하지 않았다. 한편으로 그는 미학을 추구하는 것은 "예술사가 전개되는 동안 제작된 예술 대다수의 주된 목표"가 아니었다고 말하지만, 또 한편으로는 "많은 전통적 예술과 일부 동시대 예술에는 틀림없이 미적 요소가 있다"라고 확언한다.[12] 한 대상이 예술품으로 인식되기 위한 (미적 요소를 포함할 필요가 없는) 필수 요건을 밝히는 것이 목적이기는 했지만 단토는 뒤샹과 워홀의 선례를 따른 많은 작품과 마찬가지로, 다른 노선을 택한 작품들도 그에 못지않게 정당함을 여전히 인정한다. 단토의 말은 동시대 예술은 아름다워서는 안 된다는 것이 아니라 아름답지 않아도 된다는 것이다. 한편 단토는 "역겨움은 미와 대립하는 것으로서 미와 논리적으로 연관되므로, 미가 그렇듯 역겨움도 도덕과 연관될 수 있다"라는 점을 강조한다.[13]

11 Danto, *After the End of Art*, p.4 (위의 책, pp.41~42)

12 Arthur C. Danto, *What Art Is* (New Haven, CT: Yale University Press, 2014), p.151 (아서 단토, 『무엇이 예술인가』, 김한영 옮김, 은행나무, 2015, p.217)

단순히 '미'가 아니라 '미의 내재적 도덕성intrin-sic morality of beauty'을 언급함으로써 단토는 윤리학으로 눈을 돌린다. 그가 말하는 윤리학이란 미 개념을 어쩔 수 없이 맞닥뜨려야 하는 예술가들의 윤리학이다. 미술 비평가와 철학자가 되기 전에는 한 명의 예술가였기에, 단토는 예술이 이론화되고 철학적으로 다루어질 수 있기는 하지만 작가의 필요에 따라 수시로 재정립되는 형식을 통해 스스로를 표현한다는 것을 안다. 관람객을 미혹할 대상을 제작하고픈 유혹을 이겨내는 예술가의 능력으로 이루어지는 '미의 내재적 도덕성' 개념을 도입하는 것이 바로 이런 형식의 지속적 재정립이다. '사랑받는liked'(이 개념을 어떻게 해석하든지 간에) 작품은 곧 많은 대중의 구미에 맞는 작품이며 예술가에게 그런 작품을 만든다는 것은 스스로를 저버리고 저급해짐을 뜻한다.

1990년대에 단토와 나는 숀 스컬리(1945~)와 친구가 되었다. 스컬리의 작품은 미학 연구로 특징지어지는데, 단 미 개념을 탐구하는 것과는 거리가 멀다. 단토는 자신이 글에서 워홀 다음으로 가장 많이 언급한 작가로 스컬리를 꼽는데 그의 작품이 예술을 철학적으로 정의하는 데 유용한 질문을 제기하지 않는다는 사실에

도 말이다.[14] 철학자로서 단토는 뒤샹의 레디메이드와 워홀의 브릴로 상자, 개념주의 및 미니멀리즘 작가들의 작품이 왜 예술의 범주에 들어가는지를 알아내려고 했다. 즉각 예술로 인지되지 못하는 이런 작품들은 철학의 도움을 받아야 정당화될 수 있다. 하지만 스컬리의 작품은 철학적 정당화가 전혀 필요 없다. 그의 작품이 제기하는 질문은 철학자보다는 미술 비평가와 훨씬 관계 있다. 필자의 생각에 그 핵심 질문은 '웰메이드' 개념, 즉 작가의 손길에서 나온다고 할 만한 각별한 표현력을 지닌 서사를 그림이 동반할 수 있느냐와 관계있다. 스컬리와 같은 작가의 작품을 마주할 때는 지각할 수 있는 그림의 표면 이면에 감추어진 내용을 해석하는 방법과 더불어 그림의 계보와 함축을 파악하는 방법도 알아야 한다. 예를 들어 스컬리는 '영혼soul' 개념을 논하면서 로스코뿐 아니라 자신이 '위대한 초월주의 작가들two great transcendentalist artists'로 여기는 치마부에와 티치아노도 함

13 Danto, *Abuse of Beauty*, p.56 (아시 딘도, 앞의 책, 2017, p.124)

14 다음 글을 참조하라. Arthur C. Danto, "Reply to Sean Scully," in *The Philosophy of Arthur C. Danto*, (Chicago: Open Court, 2013), p.124

께 고려한다. 손길, 그러니까 본질적으로 반反모던한 손
길의 영향은 결정적이다. 1992년에 스컬리는 우리와 대
화하면서 "손으로 그린 그림 표면에는 감당하기 벅찬 역
사의 무게가 실려 있다"라고 설명했다. "이것은 약화하
고 무력화하는 장애가 될 수 있다. ······ 어떤 흥미로운 양
식을 조화harmony에 기초해 정식화하는 것은 가능하지
도 바람직하지도 않다. 나는 조화가 중대한 진리를 드러
내 주리라고 생각하지 않는다. ······ 미와 조화의 문제가
주변부로 밀려나고부터 관계는 붕괴와 분열의 관념을
표현한다."[15]

데이비드 리드 역시 미는 도덕이나 위험과 관
계있다고 생각한다. 1993년부터 우리와 서신을 교환하
면서 리드는 단토가 '미'라는 낱말을 상당히 독특한 방
식으로 사용한다고 주장하면서 이렇게 말했다. "단토에
게 미는 위험보다는 도덕과 더 관계있다는 생각이 때때
로 든다. ······ 아름다운 것은 모두 위험한 느낌을 준다."[16]
리드는 단토의 생각과 더불어 동시대 작가들의 작품을
다음과 같이 요약한다. 단토가 말하는 위험이란 바로 한
작품이, 하나의 합의에 이르는 것을 목적으로 하는 통념
적인 '미'의 범주에 들어가기 직전에 멈추는 방법을 모르

는 데서 오는 위험이다. 달리 말해 미를 추구하기 위해 미를 추구할 수 없는 것과 마찬가지로 역겨움을 추구하기 위해 역겨움을 추구할 수도 없다. 메이플소프와 세라노는 언어나 여타 표현 수난의 형식으로 구현된 미와 역겨움이 어떻게 한 작품 안에서 서로를 상쇄하는지를 보여 준다. 이런 인식은 단토처럼 예술가들과 밀접히 교류하면서 그들의 사고나 작업 방식을 습득한 사람들만 이해할 수 있다. 이 점은 단토 그 자신이 철학자/미술 비평가가 되기 전에 예술가였다는 사실과 더불어 그를 우리 시대의 가장 통찰력 있는 해석자가 되게 해준다. 단토는 예술가와 예술 비평가 모두에게 사랑받는 작가인 동시에 토론, 대개는 논전의 원천이 되었는데 이것은 그가 예술을 지각하는 독특한 방식 때문이며, 그의 생각이 예술론의 영역에서 차지하는 중요성을 증명한다.

　　단토와 아주 유사하게 필자 역시 예술의 다원

15　　Sean Scully, "Conversation with Demetrio Paparoni," trans. Natalia Iacobelli, in *Tema Celeste*, January~March 1992, pp.82~83; Demetrio Paparoni, *Il corpo parlante dell'arte* (Rome: Castelvecchi, 1997), pp.87~90

16　　1992년 9월 18일 데이비드 리드가 필자에게 보낸 편지에서.

　　　　　　　　　　　　　　　　　주디의 방에서

성이 서로 다른 언어와 경험을 인정하는 예술 노선들의 공존을 통해서뿐 아니라 개별 예술품 속에서도 나타난 다고 주장한 바 있다. 1940년대와 1970년대 말, 1980년대 초에 그린버그가 이론화한 형식주의와는 반대로 구상 화가들은 자신의 작품에 추상 미술의 방법과 표현을 끌어들였다. 마찬가지로 추상 화가들은 몇십 년 전만 해도 구상 미술만의 특권이었던 서사를 기꺼이 받아들였다. 예를 들어 숀 스컬리는 자신의 그림들을 추상화로 여기지 않는데 "그것들은 이미 존재하는 무언가를 추상화한 것이 아니기 때문이다." 그의 그림들은 제각각의 개성을 지닌 분할 캔버스들로 이루어진 듯 보임에도 복수의 해석을 허용하는 하나의 연합체를 이룬다. 스컬리는 자신의 그림들을 '실재적인real' 것으로 규정하면서 이렇게 설명한다. "나는 작품에서 늘 실재reality를 좇는데" 이것은 "나를 항시 둘러싸고 있는 그 도시의 시각 언어에 기인한다."[17] 그리고 다음과 같이 명시한다. "나는 도시적인 예술 제작이 우리에게 꼭 필요한 일이라고 생각하는데 인간의 본성이 존엄consequences과 충돌하는 것은 늘 극도로 도시적인 상황에서 일어나기 때문이다. 이것이 바로 내가 끊임없이 반복되는 이 형태들을 재해석

90

과 주관적 개입을 통해 전복하고 인간화하려는 이유이다."[18]

전통적으로 미적 경험으로 여겨졌던 것이 이제는 예술 작품 속에 감추어신, 즉 해석을 통해서만 인식할 수 있는 진리를 탐구하는 일로 바뀌었다고 단토는 설명한다. 달리 말해 단토에 따르면 해석의 대상은 무한히 해체되지 않는 것이어야 한다. 그렇지 않으면 해석을 해석하는 소용돌이 속에서 해석의 대상 자체가 사라지며 우리는 그 대상에게서 멀어질 수밖에 없다. 단토는 해체와 관련해 이렇게 말한다. "그 대부분은 거짓임이 확실하다. 해석은 끝이 없다거나 진리와 같은 것은 존재하지 않는다는 따위의 생각들 말이다. 나는 해석이 끝이며, 진리와 같은 것이 있는 편이 더 낫다고 생각한다."[19] 그럼에도 분석은 하나 이상의 올바른 해석을 낳는다는 점을 부연할 필요가 있다. 또 아무리 하나의 해석이 올

17 1992년 필자와익 대학에서. 주석 15를 참조하라.

18 위의 글.

19 Arthur C. Danto, "The Cosmopolitan Alphabet of Art," in Giovanna Borradori, *The American Philosopher*, trans. Rosanna Crocitto (Chicago: University of Chicago Press, 1994), p.101

바르더라도 그 때문에 다른 해석을 배척할 수는 없으며, 한 예술품을 해석할 때는 작가의 동기를 고려하지 않을 수 없다는 점도 지적해야겠다.

『일상적인 것의 변용』에서 단토는 한 그림이나 조각에 감추어진 의도를 파악하지 못하는 데서 발생할 수 있는 해석의 오류를 분석한다.[20] 단토는 피터르 브뤼헐의 〈이카로스의 추락〉(약 1558년)에 주목하는데 이 그림은 햇살이 가득 내리쬐는 들판과 바다를 그린 평범한 일상 풍경처럼 보인다. 이 장면을 그린 위치는 전경의 인물로부터 약간 높은 곳이다. 한 소작농이 말을 데리고 쟁기질을 한다. 그 아래에는 양치기와 개가 풀을 뜯는 양을 감시하며, 갯가에는 한 남자가 낚시를 한다. 그리고 바다에는 범선 여러 척이 항해 중인데 가장 가까이 있는 배 근처에서 물에 빠져 첨벙대는 두 발이 눈에 띈다.

작품은 '스스로 말한다'고, 즉 작품의 서사와 의미를 파악하는 데는 특별한 정보가 필요 없다고 믿으면서 이 그림의 제목을 아직 보지 않은 사람들은 우측 하단에 있는 이카로스의 다리를 발견하지 못할지도 모른다. 그들은 이 그림을 단순한 풍경으로만 보고 지나칠

수 있다. 수면 위로 삐져나온 다리를 발견하는 순간 작품의 의미는 엄청나게 변한다. 일단 그 다리가 제목을 통해 알려진 서사와 연관되면 그림 구성의 초점이 이카로스의 다리가 된다. 그 결과 그림의 어타 요소는 서사를 파악하는 데 이용된다. 예를 들어 태양은 이카로스의 날개깃을 엮어 고정해 주는 밀랍을 녹여 그를 추락시킨 원인을 암시한다. 이 작품(과 그와 같은 다른 작품들)을 피상적으로 관찰하는 데서 해석의 오류가 발생할 수 있음을 지적하면서 단토가 말하고자 하는 바는 과거의 그림이나 조각을 해석하는 일은 작가의 의도를 배제할 수 없는데 그가 서사 전체의 중심축이 되는 핵심 요소를 아주 세밀한 곳에 심어 놓았을 수도 있기 때문이라는 것이다. 적절한 해석은 작가의 역사적·지리적 위치와 관련된 재현 양상에 영향을 받는다. 따라서 정확한 해석을 하려면 작품을 역사적 맥락에 위치시키거나 그 재현 양상을 고려하는 일을 꺼리지 말고 늘 다음과 같이 명심해야 한

20　　　Arthur C. Danto, *The Transfiguration of the Commonplace. A Philosophy of Art* (Cambridge, MA: Harvard University Press, 1981), pp.115~136 (아서 단토, 『일상적인 것의 변용』, 김혜련 옮김, 한길그레이트북스, 2008, pp.261~297)

다. "만일 어떤 것이 예술품이라면 그것을 보는 중립적 방법은 없다. 다시 말해 중립적으로 보는 것은 그것을 예술품으로 보는 것이 아니다."[21]

단토는 또 다른 예를 든다. 한 과학 도서관이 그림 두 점을 의뢰했다고 치자. 두 그림은 완성되고 나서 비교될 예정이다. 작가들에게는 뉴턴의 『프린키피아』에 기술된 운동의 제1법칙과 제3법칙을 묘사해 달라고 요청한다. 서로 다른 예술관을 가진 두 작가는 작업하는 동안 세부적인 개별 작업 과정을 전혀 공개하지 않는다. 단토의 가설에 따르면 두 작가가 내놓는 작품은 수평으로 똑같이 양분된 두 개의 직사각형으로, 작품 둘다 형식이 동일하다. 단토는 이 두 기하학적 형태의 기저를 이루는 동기에 초점을 맞추는데 그 형태들이 시각적으로는 구별되지 않아도 실은 완전히 다르다는 것을 보여 주기 위해서이다. 이런 접근법은 단토의 예술 분석이 각 작품은 그 자신의 세계라는, 즉 작품은 모두 그 나름의 진리를 담고 있으며 그 진리는 다른 작품들이 표현하는 진리와 다르더라도 고려의 대상이 될 정당한 권리가 있다는 생각에 토대하고 있음을 보여 준다. 예를 들어 오늘날 우리가 르네상스 미술에서 발견하는 진리가

15~17세기에 살았던 사람들이 그 미술에서 발견했던 진리와 꼭 일치할 필요는 없다는 것이다.

필자가 연구한 동시대 작품의 작가 누구도 예술이 객관적이고 보편적으로 인식 가능한 진리를 표현할 수 있다고 생각하지 않는다. 19세기 회화의 이 객관적 진리는 모더니즘과 포스트모더니즘의 양식이 도래하면서 사라진다. 한 작품에 표현된 세계관은 작가의 개인적 관점의 산물이기 마련이다. 예술품이 객관적 진리를 드러낸다는 주장은 망상으로, 이것은 사람의 손길을 느낄 수 없는 산업 원료로 만든 작품을 통해 객관적 진리를 드러낼 수 있다고 믿는 미니멀리즘의 주요 작가들도 늘 한 작가와 또 다른 작가의 차이에 주목하면서 자신의 작품을 본질에 대한 비판적인 철학 이론 및 해명과 관련짓는다는 사실이 증명한다.

현세의 진리를 이념의 확실성에서 찾는 19세기 사실주의 그림조차 작가의 인상을 넘어 도달할 수 있는 무언가를 묘사하는 목표를 성취하지 못했다. 오늘날 우리가 귀스타브 쿠르베나 장프랑수아 밀레, 조반니 세

21 Danto, *Transfiguration of the Commonplace*, p.119 (위의 책, p.269)

간티니, 오노레 도미에, 빈센초 제미토, 안토니오 만치니와 같은 작가들의 작품에서 인식하는 진리는 묘사된 서사가 아니라 빛을 표현하는 그들의 솜씨에서, 그리고 (사진이 곧 실재 자체의 시적 전환으로서 제시하게 될) 실재 reality에 대한 묘사에서 찾을 수 있다. 실재 앞에서 우리는 구경꾼일 뿐이다. 사람들이 실재를 객관적 용어로 증명할 때마다 나는 우리가 실재를 개념화하고, 또 추론의 대상으로 삼는 한 그것을 저버리게 된다고 생각한다. 하지만 실재에 접근할 방법이 달리 있는 것도 아니다. 이 문제는 예술과도 무관하지 않다. 다시 말해 예술은 실재를 진리의 표현으로 제시함으로써 그것을 입증할 수 없다. 진리는 결국 작품의 본성과 서사를 규정하는 이론에 예속한다.

그런데 우리가 보는 것들이 얼마나 진실할까? 혹자는 눈에 보이는 것보다 진실한 것은 없다고 생각할 것이다. 하지만 진리는 예술에 포착되면 우리가 보는 것이기를 멈추고 다른 무언가가 된다. 불탄 들판을 그린 안젤름 키퍼의 그림은 우리가 지각하는 것보다 훨씬 많은 것을, 독일사 속 한 중대 시기의 황량함을 담고 있다. 애니시 커푸어의 강철로 된 반영 조각reflective steel sculptures

은 뒤틀린 형태와 눈을 속이는 경계면을 지닌 작품으로, 견고한 물체에 대한 지각이 얼마나 기만적일 수 있는지를 3차원으로 표상한다. 예술은 우리에게 눈에 보이는 것은 절대적 의미에서 진실한 것이 아니라 유사한 것이나 역사와 관련해, 더 좋은 것은 우리 개인의 경험과 관련해 우리가 그것에 부여하는 상대적 의미에서만 진실함을 말해 준다. 진리는 우리에게서 달아나지만 그것을 좇을 때 우리는 마치 그것이 존재하는 것처럼 행동해야 한다.

　　단토의 말처럼 확실히 예술 작품은 우리의 지각이 설명해 줄 수 있는 것보다 훨씬 많은 것을 드러낸다. 예술은 늘 작가가 작품에 담은 것에 무언가를 더해 해석을 더 복잡하게 만든다. 동시에 한 예술품에는 비교 분석을 통해 알 수 있는 것보다 훨씬 많은 것이 담겨 있다. 이 때문에 단토가 도입한 방법이 부당해지는 것은 결코 아니다. 다시 말해 하나의 작품은 정보의 원천으로, 작품을 충분히 이해하도록 안내해 주는 방법 없이는 그 복잡성 때문에 의미를 제대로 파악할 수 없다. 상이한 방법이 상이한 해석에 이를 수 있다는 사실은 완전히 별개의 문제이다. 물론 우리가 하나의 질문에 또 다

주디의 방에서

른 질문으로 답하는 경우(이때는 논쟁이 계속된다)가 아니
라면 말이다.

　　　단토는 그가 분석한 예술 작품에 대해 확고한
답을 얻었다고 주장하지 않는다. 그의 방법론은, 작품은
우리가 일정한 단서들을 주목하고 비교할 때 그 의미를
드러낸다는 생각에 기초한다. 그럼에도 비평은 예술품
이 구현한 의미를 배반할 위험에 빠지지 않도록 작가의
동기를 늘 고려해야 한다. 해석학의 남용에 대한 단토의
비판은 예술품의 핵심이 해석의 미로 속에서 와해될 수
있다는 확신과 맞닿아 있었다.

예술과 탈역사

역사와 탈역사

1995

HISTORY AND
POSTHISTORY

이 대화는 1995년 2월 밀라노에 있는 밈모 팔라디노의 서재에서 이루어졌고, 같은 해 여름에 동시대 미술 잡지 『테마 첼레스테』에 팔라디노가 제작한 표현적인 이미지들과 함께 게재되었다.

밈모 팔라디노
Mimmo Paladino
1948~

이탈리아의 조각가, 화가, 판화가.
1960년대 말부터 1970년대 초까지 미니멀 아트, 개념 미술, 아르테
포베라 등의 영향을 받다가 1970년대 후반 이후 전통 구상 회화로
복귀하면서 신표현주의 경향인 '트랜스 아방가르드'의 주요 작가로
활동해 왔다. 고향인 베네벤토의 문화와 종교적 환경에서
작품의 소재를 찾았다. 해골, 십자가, 가면, 동물, 문양 등
신화와 죽음을 모티브로 주로 작업한다.

파파로니　작가로 하여금 캔버스 테두리 안에서 형식의 균형을 사유 혹은 직관하도록 하는 것이 무엇인지를 이해하려고 할 때 풀리지 않는 의문이 고개를 듭니다. 캔버스의 무거움이 사유, 직관의 가벼움과 대조를 이루며, 이 가벼움이 캔버스의 흰 표면과 충돌할 때 많은 에너지가 소진된다는 것은 확실합니다. 많은 화가가 창작의 순간을, 온몸으로 맨캔버스와 부딪치는 경험으로 묘사해 온 것은 우연이 아닙니다. 무엇이 작가로 하여금 작은 그림을 그릴지 아니면 큰 그림을 그릴지를 결정하도록

할까요? 우리 뒤에는 큰 캔버스에 그린 그림이 있고, 우리 앞 탁자에는 작은 두루마리 그림이 있습니다. 두 작품은 크기와 상관없이 똑같이 강렬합니다.

단토 개인적으로는 작은 그림을 선호하는데 더 농밀하기 때문입니다. 대개는 공간이 너무 크면 의미, 에너지가 손실됩니다. 작은 그림이 더 강한 에너지를 전달합니다. 작가에게는 그림을 두 배 더 크게 그리는 일이 열 배는 더 어려울 것이 분명합니다. 비어 있는 그 모든 공간을 구성해야 하니까요. 그 일이 늘 성공적인 것은 아닙니다. 머더웰을 예로 들어 보죠. 그의 작은 소묘나 회화 같은 작품들은 큰 작품들보다 훨씬 강력하고 강렬한 데 비해 큰 작품들은 에너지가 없고 산만해 보입니다. 사람들에게는 저마다 작업하기에 적당한 크기가 있습니다. 팔을 사용하기에 편한 크기일 수도 있고, 손목을 사용하기에 편한 크기일 수도 있습니다. 가령 밈모, 당신은 이 두루마리 그림을 그리기 위해 탁자에서 작업했습니다. 이 또한 영향을 줍니다. 당신은 온 체중을 손에 싣게 되죠. 몸이 공간과 관계하는 방식은 상당히 큰 영향을 미칠 수 있습니다. 하지만 이 모든 것은 아직 제

대로 이해되지 못해 왔습니다.

파파로니　물론 큰 표면을 통제하는 것과 작은 표면을 통제하는 것은 다릅니다. 당신은 작은 작품을 그리기를 선호합니까? 아니면 큰 캔버스를 더 편하게 여깁니까?

팔라디노　나는 아서와 의견이 다릅니다. 때로는 큰 표면보다 작은 표면을 제어하는 일이 훨씬 더 어렵습니다. 제한된 공간에서 세부를 제어하는 것은 방대한 표면에서 빛을 통제하는 것 못지않게 힘듭니다. 대신에 자연스러운 붓놀림이 가능하죠. 그림을 그리는 것은 호흡과 비슷합니다. 산책하는 것과 같죠.

단토　그 말이 맞을 수도 있지만 걸으면서 보는 것과 멈춰 서서 집중해서 보는 것, 즉 무언가를 손에 쥐고 보는 것 사이에는 차이가 있기 마련입니다. 걸을 때는 시선이 흔들리므로 지각계의 분산이 불가피합니다. 반면 한곳에 가만히 선 채 온몸이 특정한 무언가에 사로잡히는 순간, 그때 일어나는 반사 작용은 매우 다릅니다. 확실히 대형 캔버스 작업은 많은 에너지를 요합니다. 고

단한 일임이 분명합니다.

팔라디노　작은 그림을 그릴 때 생각은 흐르며 손은 많은 에너지를 요하지 않습니다. 반면 큰 캔버스로 작업할 때는 생각을 다스려야 하며, 따라서 더 많은 에너지가 필요합니다. 나는 내 작은 작품들을 '성상icons'이라고 부르는데 작업대 앞에 서서 그것들을 만들 때면 마치 수도사가 된 듯한 기분이 들거든요. 영신 수련spiritual exercise을 하는 것처럼 말입니다.

파파로니　하지만 성상은 비인칭적impersonal 그림이고, 당신의 그림은 본인이 직접 밝혔듯 당신의 우주와 양식style을 나타냅니다.

팔라디노　맞습니다. 앞서 말했듯 나는 내 작은 작품들만 성상이라고 칭합니다. 그것들이 많은 사유, 많은 지성을 요한다는 뜻입니다. 그와 달리 큰 그림에서는 지적 제어가 거의 이루어지지 않고 더 많은 생체 에너지가 필요합니다.

파파로니　　아서, 당신은 최근에 아카데미아디브레라에서 열린 콘퍼런스에서 워홀에 대해 상세히 발표했습니다. 워홀의 실크 스크린 작품들은 그가 사용한 기법이 아무래도 비인칭적 양식으로 이어진다는 점에서 성상 제작과 어떤 관련이 있어 보입니다.

단토　　　동방 교회에서 성상은 무척 중요한 존재입니다. 워홀이 자란 피츠버그에서 나는 그가 어릴 때 다닌 교회를 방문했습니다. 워홀이 어릴 때 본 성상들이 있었죠. 흥미로운 질문거리는 누가 그 이미지를 그렸느냐 혹은 언제 구상했느냐가 아니라 그것이 과연 기적을 일으킬 수 있느냐는 것입니다. 성상은 성모와 예수가 우리의 기도를 들을 때, 우리가 도움을 요청할 때 거하게 될 열린 공간과 같습니다. 성상 화가는 저 천국을 가능하게 하기 위해서만, 즉 교회의 은사sacred gift를 위해서만 존재합니다. 어느 성상에 성모나 성인이 거하는지, 어느 성상에는 그렇지 않은지는 알 수 없습니다. 공장에서 만든 성상이라도 교회 안에 들여 우러르면 성모의 존재를 모실 수 있고 은사가 될 수 있습니다. 이것이 성상의 가치입니다. 도저히 일어날 수 없는 일을 가능하게 하는

것 말입니다. 우리는 자신이 성상에 의해 탈바꿈한 공간에 있음을 깨닫습니다. 그리고 어느새 신성한 존재와 함께 같은 공간에 머물게 되는데 이것은 외적 공간과는 아주 다릅니다. 이때 당신은 성상을 보고 "이것은 1893년에 아무개가 그렸고……"라고 말할 수 있지만 이런 날짜는 중요하지 않습니다. 당신이 비인칭성을 언급한 것은 적절했습니다. 다만 이것은 그 이미지와 관람자의 관계를 체현하는 특수한 비인칭성입니다. 이 관계는 여느 예술 작품과 맺는 관계와는 다릅니다. 다시 말해 더 많은 에너지로 충만하며, 신성한 이미지를 마주하는 개인이 지닌 모든 문제로 가득합니다. 성상을 제작한다는 것은 굉장한 일인데 예술 작품에는 결코 요청할 수 없는 것을 성상에는 요청할 수 있다는 점에서 말입니다. 설령 우리와 성상의 관계가 달라졌다고 해도, 우리가 그 앞에서 단순한 구경꾼이 되었다고 해도 성상을 보는 것은 갤러리에서 전시품을 보는 것과 같지 않습니다. 마치 또 다른 공간에 속한 것을 대면하는 것과 같죠.

파파로니　2주 전 밈모의 한 도자 조각 앞에 서서 이런 생각을 했습니다. 만일 20년 뒤 누군가가 내게 이 조각

을 보여 준다면 나는 그것이 그의 작품이 아니라고 말할지도 모른다고요. 나는 그 작품에서 밈모의 손길을 느끼지 못했습니다. 밈모는 스케치만 하고 나서 그 작품을 장인에게 맡겨 완성했습니다. 나는 이런 선택이 정말로 잘 이해되지 않는데 조각의 경우에는 예술가의 촉각적 감성이 작품 제작에서 중추적 역할을 한다고 보기 때문입니다. 솔 르윗의 조각은 사정이 다릅니다. 사실상 중요한 것은 기획이며 정확한 계획에 따라 실행되는 제작은 이런저런 조수에게 맡겨도 됩니다. 하지만 밈모와 같은 작가에게는 해당하지 않는 이야기인 듯합니다.

팔라디노 당신이 시사하고 있는 바대로 조각의 재료를 선택하는 일은 중요합니다. 사실 나는 이탈리아 전통 정원의 도자 조각에서 영감을 얻었습니다. 이 경우 나는 하나의 개념, 하나의 시적 이미지를 만드는 데만 집중했습니다. 그 뒤에는 꼭 장인, 수도사에게 맡겨 작품을 완성했습니다. 이것이 바로 그 조각이 비인칭적으로 보이는 이유입니다. 나는 80년대에 이미 내 그림에서 어떤 표현주의의 과잉도 허용하지 않았는데 내가 작품에 비인칭적 차원을 부여하는 경향이 있었기 때문입니다. 나

는 늘 개념주의의 교훈을 명심했습니다. 표현주의의 결말에 이를 위험을 감수하고 싶지 않았습니다. 하지만 개념만으로는 작품을 충분히 정당화하지 못합니다. 나는 디자인의 복잡성과는 다른 복잡성을 지닌 작품을 구상할 때 비표현성에 의지하는데 그것이 나로 하여금 작품을 더 잘 제어할 수 있도록 작품과의 거리를 확보해 주기 때문입니다. 80년대 이후의 예술을 평가할 때는 뒤샹과 미니멀리즘이 남긴 큰 교훈을 명심해야 합니다. 80년대 예술은 이전의 예술과 단절되지 않았으며, 파열에의 욕망이 없이 그것에 선행한 예술과 그것에서 유래한 예술에 예속하므로 아방가르드가 아닙니다.

파파로니 아방가르드를 규정하는 논리와 어긋나는군요. 당신의 작품이 아방가르드 운동의 광적인 행위와 거리를 둔다는 사실에도 불구하고 그 양식은 안정적인 형태를 전혀 보이지 않습니다. 기호나 붓놀림, 그런 것들은 알아볼 수 있으나 작품을 지배하는 것은 달성된 균형을 깨뜨리려는 끊임없는 시도 속에서 나타나는 동요입니다. 이런 의미에서 당신의 작품은, 우리가 지금 구조가 있는 그림을 논하고는 있지만 내게 때때로 액션 페인

팅 화가들의 예측 불가능성을 떠올리게 하는 붓놀림의 의외성이 있습니다.

단토 며칠 전 뉴욕에서 프란츠 클라인의 아름다운 전시회를 관람했습니다. 거기서 나는 두 종류의 표현성, 즉 소묘의 표현성과 회화의 표현성을 발견했습니다. 습작에서 소묘로, 소묘에서 회화로의 여정은 기계적 공정工程에 가깝습니다. 더욱이 클라인은 프로젝터도 이용하죠. 정말로 흥미롭지 않습니까? 리처드 디벤콘은 1952, 53년쯤에 클라인의 작업실을 방문했다고 합니다. 그리고 클라인이 마치 고대 장인처럼 일하는 모습을 보고 굉장히 놀랐다고 합니다. 이제 클라인과는 아무런 관계가 없는 또 다른 표현성이 드러나기 시작합니다. 그의 표현성은 상당히 복잡하며, 따라서 파악하기 쉽지 않습니다. 그것은 작가와 캔버스의 상호작용이 아니라 하양과 검정의 관계와 관련이 있습니다. 클라인의 소묘들은 무척 인상적이었습니다. 그는 아주 깨끗한 새 전화번호부에 소묘들을 그렸습니다. 드리핑의 흔적은 보이지 않는데 그것들을 그리려면 작품을 세워 두어야 했기 때문입니다. 만일 기계적 공정의 개입과 중재가 있고, 이 공정

이 작가가 그린 소묘에 생기를 불어넣거나 채색하는 임무를 맡은 다른 누군가에 의해 이루어진다면 작가 개인의 손길은 중요하지 않습니다.

팔라디노　작가에게는 완전한 표현의 자유가 있다는 점이 가장 중요합니다. 소묘는 자율적 작품이지 준비 과정이 아닙니다. 작업 방법은 하나만 있는 것이 아니라 여럿입니다. 아마도 이것이 내 접근법 이면의 철학적 의미일 것입니다.

단토　　기본 소묘, 사용되는 기본 형태는 개방 도로가 결코 아닙니다. 열린 형태는 클라인이 캔버스에 검정 물감 방울들을 떨구고 그것들이 아래로 흘러내릴 때 가능합니다. 그는 때때로 이런 물감 방울들 위에 색을 칠하는데 그것들이 거의 완전히 가려져 겨우 알아볼 수 있을 정도로 말입니다. 또 어떨 때는 검정을 더해 하양 위에 겹칩니다. 하지만 이것은 채색과 관계있지 형태와는 무관합니다. 우리는 모두 오랫동안 클라인의 작업을 대수롭지 않게 여기면서 그가 무엇을 하고 있는지 안다고 생각했습니다. 이번 전시회는 내가 클라인의 작업 방식을

이해하는 데 크나큰 도움이 되었습니다. 그의 방법은 추상 표현주의 화가들이 사용하는 방법과는 아주 다릅니다. 우리는 클라인의 작업이 일련의 붓놀림으로 특징지어진다고 단정했습니다. 붓으로 검게 한 번, 그리고 희게 한 번…… 이것이 전부라고! 하지만 이보다 큰 오해는 없습니다.

팔라디노　클라인의 그림을 검정과 하양이 연잇는 붓놀림으로만 이해하면 그의 작품을 왜곡해서 낭만적으로 바라보게 됩니다.

단토　80년대에는 많은 예술가가 길way을 잃고 방황했습니다. 프랑스에서는 그것을 '궤적piste' 혹은 '경로sentier'라고 부르죠. 많은 독일 예술가가 길을 잃었습니다. 그들은 너무나도 개인적이었기에 실재를 보지 못했습니다. 그들은 색의 자율성은 고려하지 않고 색을 오직 표현의 수단으로만 사용했습니다. 나는 80년대의 이런 표현주의를 전혀 좋아하지 않습니다.

파파로니　아서는 역사의 종말과 더불어 서사도 끝이 난

다고 말합니다. 당신의 그림은 서사적 측면이 있습니까?

팔라디노　전혀요!

파파로니　하지만 당신의 그림 상당수는 기억이라는 주제를 담고 있는 듯합니다만…….

팔라디노　겉으로 보기에는요. 사실 나는 내 작품을 태곳적 기억으로 해석하는 것을 거부합니다. 내가 머더웰의 비전을 친근하게 느끼는 것은 그가 개념은 예술가로서의 정신성과 일치한다고, 즉 언어가 서사를 지배한다고 믿었기 때문입니다. 이것이 바로 내가 조이스의『율리시스』에 대한 연작을 제작할 때 지녔던 정신입니다. 다시 말해 내가 여정과 미로, 머묾, 시간의 흐름이라는 아이디어에 매료된 것은 사실이지만 내 관심의 초점이 언어라는 것 또한 사실이며 이 점이 내게는 시적 주제보다 중요합니다. 내가 다양한 버전의『율리시스』를 수집해 거기에 소묘를 그려 넣음으로써 개입하는 이유가 바로 여기에 있습니다. 다양한 언어로 출판된 책들로 작업하는 것은 그 때문입니다. 아랍어판과 중국어판도 입수하

고 싶군요. 언어는 서사narration를 넘어서는 기호sign가 됩니다.

단토　클라인은 이따금 서사 화가가 됩니다. 그러니까 무언가를 말하고, 표명합니다. 그는 형식적이기만 한 게 아닙니다. 머더웰도 마찬가지입니다. 나는 머더웰을 꽤 잘 압니다. 스페인 공화국에 바치는 그의 애가들은 정치적 작품입니다. 그 작품들은 정치적 고통과 정치적 희망에 초점을 맞춥니다. 그리고 죽음을 이야기합니다. 클라인의 경우는 이런 문제들을 염두에 두지 않았습니다. 그는 더 개인적인 상황을 참고하는 쪽이었습니다. 그의 아내는 미쳤고, 정신 요양 시설에 수용되었죠. 1946년에 그린 한 소묘에서 클라인은 아내가 고개를 떨군 채 흔들의자에 앉아 있는 모습을 그렸습니다. 그것은 매우 기본이 되는 이미지입니다. 아내 뒤로는 클라인의 커다란 추상화들에 나오는 것과 유사한 검은 형태가 보입니다. 그 소묘는 아주 간결해서 만일 흰색 바니시로 예닐곱 줄을 지워버리면 정말로 참된 추상을 얻게 될 것입니다. 강렬한 작품이죠! 그 검정 형태들은 철창처럼 보이며 이것이 매우 강력한 은유를 만들어냅니다. 사

실 그 그림에서는 이 모든 것이 실재가 되지만 추상화에서는 은유가 됩니다. 렘브란트가 떠오르는군요. 죽어가는 아내를 묘사한 그의 그림들 말입니다. 매우 표현적인 검정 속에 실재가 담겨 있는 작품이죠. 특히 렘브란트가 1636년에 그린 수려한 소묘들 가운데 한 점은 어느 여인의 얼굴을 대단히 아름답게 묘사하고 있는데 흡사 클라인의 소묘 한 점을 마주하고 있는 듯한 기분이 듭니다. 클라인은 늘 자신의 개인적 현실을, 이야기를, 어떤 의미에서는 서사적인 무언가를 나타냈습니다. 1960년에 그는 이탈리아로 갔고 그곳에서 아름다운 그림을 몇 점 그립니다. 그 가운데 특히 〈블랙 시에나〉라는 그림은 커다란 검정말의 형태가 인상적인 작품입니다. 그는 이듬해 사망했습니다. 예순도 안 된 아까운 나이였죠. 올해 뉴욕에서는 더코닝, 클라인, 뉴먼, 머더웰 등 추상 표현주의 작가들의 그림을 볼 기회가 많았습니다. 우리는 50년대로 돌아갔습니다. 나는 이런 회귀가 상당히 흥미진진했습니다.

파파로니 맞아요. 나도 학창 시절의 음악을 들을 때면 그런 기분을 느낍니다. 이것은 우리의 실존적 경험의 시

간적 함축을 나타냅니다. 예술이라는 대상이 시간을 초월할 수 없다거나 절대적 가치를 지닐 수 없다는 뜻이 아닙니다. 톨스토이에 따르면 예술은 현재와 미래의 그 모든 사람에게 감정을 전달합니다. 이 말은 다가올 일에 대한 믿음을 드러냅니다. 밈모, 당신은 역사의 종말the end of history에 관한 이론들이 본인에게도 적용된다고 생각합니까?

팔라디노　개인적, 실존적 차원에서는 그런 이론들에 동의합니다. 설령 예술 작품이 영원하리라는 생각을 억누를 수 없다고 해도요.

파파로니　어떤 면에서 역사의 종말이라는 발상은 개별자의 덧없음을 인식하는 것과 밀접한 관련이 있습니다.

단토　네, 분명히 인과관계가 있을 것입니다. 그 관계가 어떻게 성립하는지 실제로는 모른다고 해두 말입니다. 나는 인간의 행위를 통해 완수되는, 그리고 이 특정한 경우에는 예술가의 행위를 통해 완수되는 서사적 경로들에 대해 말했습니다. 사건은 그저 잇따라 일어나

지만 나중에는 필연적으로 보입니다. 완수되는 역사가 있으면 역사의 일부 또한 끝에 도달할 것입니다. 어떤 점에서 결말이 있다는 것은 필연입니다. 그 후 예술에 무슨 일이 일어날지는 나도 모릅니다.

파파로니　물론 역사의 종말이 곧 예술의 종말은 아닙니다. 그렇지만 예술은 역사고, 만일 역사가 끝난다면 예술 또한 그래야 합니다.

단토　　내가 말하는 것은 역사의 종말이지 예술의 죽음이 아닙니다. 우리는 역사로 구축된 세상에 얼마간 살고 있었습니다. 그리고 이제는 '탈역사' 시대로 접어들었습니다. 우리에게는 남은 이야기가 없습니다. 그래도 사람들은 이야기를 단념하지 못하는데 인간의 마음이 늘 사태를 서사적 관점에서 보고 싶어 하기 때문입니다. 하지만 우리는 조만간 이야기에 대한 갈증을 해소하고 사태를 있는 그대로 보게 될 것입니다.

파파로니　역사는 예술 행위의 서사와 일치하는 듯합니다.

단토 아마도요. 하지만 그 개념은 지나치게 환원적입니다. 내가 생각하고 있는 것은 대서사great narratives들입니다. 1440~1880년까지 이어지는 바사리의 서사와 1880~1960년까지 이어지는, 즉 재현representation으로서의 그림에서 대상object으로서의 그림으로 이어지는 그린버그의 서사를 말하는 것입니다. 그림은 하나의 대상이 됩니다. 이것이 모더니즘입니다. 이 과정 속에는 들려줄 더 작은 이야기들이 있습니다. 작가들은 자문했습니다. "왜 내가 대상을 그려야만 하지? 대상을 그리는 것에 관해서라면 재현으로 돌아가도 되지 않을까?" 그 답은 재현으로 돌아갈 바에야 미술을 완전히 단념하는 편이 더 낫다는 것이었습니다. 이 서사 이후에는 또 다른 서사가 존재하지 않습니다. 서사는 끝나는 지점이 있습니다. 철학적 순간에 도달하면 사태 또한 명확해지기 시작하고 그때 예술은 어느 방향으로든 나아갈 수 있습니다.

파파로니 『테마 첼레스테』는 최근에 밈모와 피터 핼리(1953~), 짐 다인(1935~) 외 작가들 간의 대화를 게재했습니다. 사실대로 말하면 테이블에 둘러앉아 나누는 그

런 대화는 아니었습니다. 우리는 팩스로 이야기를 주고받았습니다. 피터는 뉴욕에서는 사람들이 죽는 것이 아니라 사라지며, 따라서 죽음을 논하는 것은 시대착오라고 단언했습니다. 밈모는 핼리와 생각이 다르더군요.

팔라디노　　죽음은 산 자들이 장례식을 거행할 때 극복됩니다. 예를 들어 이탈리아 남부에서는 운구차 행렬에 강한 영성이 동반합니다. 이것은 망자의 이야기가 그의 죽음과 함께 끝난다는 것이 아니라 그에 대한 기억 속에서, 그가 남긴 자취 속에서 계속된다는 의미입니다. 무명의 존재라도 대부분은 기억을, 자취를 남깁니다. 다시 말해 사람은 죽더라도 사라지는 것은 없습니다. 이런 의미에서 역사는 절대로 끝나지 않으며 예술도 역사와 함께 끝나지 않습니다.

단토　　아이들을 위한 이야기, 요정 이야기를 영어로는 '동화fairy tales'라고 합니다. 결말은 언제나 '그 후로 그들은 오래오래 행복하게 살았답니다'로 마무리됩니다. 이야기 끝에는 멋진 왕자님이 나타나 입맞춤으로 백설공주를 되살리고, 둘은 결혼을 합니다. 이야기의 끝. 영

화는 끝나도 삶은 계속됩니다. 이것이 내가 말하고 있는 모델입니다. 마르크스는 이렇게 생각했습니다. 모순이 해소되면 역사도 종결되리라고요. 그리고 어느 순간부터 다음과 같은 놀라운 생각을 하게 됩니다. 이제 인간은 역사에 의해 주조되는 것이 아니라, 헤겔 역시 그렇게 말하곤 했듯 그들 스스로 자기 삶을 창조한다. 저 탁월한 철학, 헤겔의 철학은 해방 이야기로서의 역사라는 발상을 담고 있습니다. 자유 관념이 모든 사람에게 일깨워지는 순간이 도래하면 모든 사람이 해방되어 자기 자신의 삶을 살아가기 시작한다는 것이죠. 그 즉시 역사는 끝나지만 삶은 계속됩니다.

파파로니 이런 맥락에서 아름다움이란 무엇입니까? 역사의 종말과 함께 아름다움도 사라질까요?

팔라디노 아름다움은 역사와 함께 사라지지 않습니다.

파파로니 하지만 역사가 정말로 끝난다면 우리가 세상과 관계하는 조건도 바뀔 것이고, 그러면 아름다움에 대한 우리의 생각도 바뀔 것입니다.

팔라디노　　미 개념은 역사를 거치며 늘 변해 왔습니다. 확실합니다. 미 개념은 역사를 중심으로 체계화될 수 있지만 더 심원한 감정, 모든 사람이 갖는 감정에 의해 바뀌는 것이 분명합니다. 생물체로서의 인간, 상상하는 존재로서의 인간이 사라지지 않는다면 미 개념도 사라지지 않습니다.

단토　　　아름다움이 역사적 개념인지는 확신하기 어려운데 아름다움이 예술에만 국한되지는 않기 때문입니다. 아름다운 생물들도 있고, 아름다운 사물들도 있고, 아름다운 순간들도 있습니다. 우리는 모두 아름다움에 대해 같은 생각을 하는데, 설령 우리가 무언가를 각자 다른 요인에 기반해 다양한 방식으로 지각한다고 해도 말입니다. 며칠 전 취리히의 한 콘퍼런스에서 영국의 미술 비평가 존 러스킨의 인용구 하나[1848년에 그가 아버지에게 보낸 편지의 한 대목]를 다루었습니다. 그는 베로네세의 그림이 있는 토리노로 떠났습니다. 그리고 거기서 베로네세의 그림을 모사하는 동안 인생의 곤궁, 인간의 비참, 존재의 공허에 대한 설교를 들었습니다. '파멸하지 않으려면 주님을 따라야 한다'와 같은 구절을 들으면서

러스킨은 베로네세의 그림을 보고 이렇게 생각합니다. 만일 저 목사의 말이 옳다면 세상을 경이로운 곳으로 묘사한 베로네세는 틀렸다고요. 신은 정말로 우리가 아름다운 여자, 아름다운 남자, 아름다운 사물을 보지 않기를 바랄까요? 따라서 베로네세는 악마의 편일까요? 아닙니다. 베로네세는 비범한 것을 현시합니다. 다만 이런 경험은 러스킨과 같이 날이면 날마다 쉼 없이 그림을 그리며 그 그림에 대해, 우선은 자기 삶을 바꾸어야 할 필요성에 대해, 그런 다음에는 그 삶을 내버려 둘 적기適期에 대해 생각하는 사람들에게만 대단히 가치 있습니다. 바로 이것이 이토록 아름다운 세상을 사는 옳은 방법입니다.

파파로니 여기 작은 두루마리 그림을 보세요. 아름다움은 어디에 있습니까?

단토 이 그림의 수려함은 금빛 배경에 그려졌다는 사실에 있습니다. 황금은 이미 예술미의 두 가지 특징을 지니고 있습니다. 바로 광휘와 고귀입니다. 이 세밀화는 작지만 숭고한 작품입니다.

역사와 탈역사

파파로니　　지금까지는 고전적 범주 내에서 이야기를 나누었습니다. 이제 초점을 좀 바꾸어 봅시다. 도널드 저드의 조각과 관련해 아름다움이란 무엇입니까?

단토　　　그것은 수학적, 개념적입니다. 다시 말해 지성의 아름다움, 반복의 아름다움입니다.

파파로니　　샤를 보들레르의 말이 떠오릅니다. "아름다움이 늘 놀라움의 요소를 지닌다고 해서 놀라운 것이 늘 아름답다고 가정하는 것은 불합리하다"라고 그는 지적했죠. 하지만 놀라움을 자아내는 대상의 능력과는 무관하게 오늘날은 그 어느 때보다도 다채로운 미 개념을 가질 수 있다는 사실에는 변함이 없습니다.

단토　　　물론입니다!

파파로니　　과거에도 그랬을까요?

단토　　　아름다움에 대한 생각이 왜 하나여야만 하겠습니까? 철학적 관점에서는 다양한 미 개념을 다 모아

놓고 그것들의 공통점을 찾는 일이 가능한지를 보는 것이 흥미로울 것입니다. 나는 회의적이지만요.

팔라디노　요 몇 년 사이에 제작된 작품들에서 우리는 수학, 히스테리, 드라마, 나아가 기하학의 아름다움까지 발견합니다. 이렇듯 지난 10여 년, 어쩌면 그보다 긴 기간 동안 한 가지 유형의 아름다움만 내세웠던, 혹은 한 가지 유형의 아름다움을 거부했던 아방가르드 시대는 끝났습니다. 그리고 이 역사의 막바지에 이르러 다양한 미 개념이 출현했습니다.

파파로니　뒤샹의 자전거 바퀴는 아름답습니까?

팔라디노　오늘날에는 새로운 종류의 아름다움을 지닌 대상으로 여겨질 수 있습니다.

단토　그것이 아름다운지, 아니면 아름다웠었는지는 모르겠습니다. 아름다웠었다고 말하는 사람들도 있겠지만 그 작품이 단지 자전거 바퀴로만 이루어졌는지는 알 수 없습니다. 아마도 뒤샹의 경우에는 그의 레디

메이드가 아름다움의 요소를 어느 정도 지녔을 수도 있지만 마사초의 〈에덴동산에서의 추방〉을 참고했던 그는 '아름다움의 추방'에 관심이 있었습니다. 뒤샹의 목적은 미를 제거하는 것이었죠. 그것은 아름다워서는 안 될 대상이었습니다. 사람들이 그의 오브제, 특히 〈병 걸이〉를 아름답게 여긴다는 사실을 깨닫고 그는 몹시 반발했습니다. 문제는 복잡한데 그 대상이, 그러니까 그것을 지각하는 방식이 복잡하기 때문입니다.

팔라디노 그 자전거 바퀴가 아름다운 것은 상징의 아름다움을 지녀서입니다.

파파로니 베이컨과 일치하는 의견이군요. 그는 뒤샹이 각 형상figure을 상징symbol으로 변화시켰다는 점에서 구상적figurative이라고 주장했습니다. 그리고 뒤샹이 그의 오브제로 약식shorthand 재현을 하고 있으며, 따라서 모종의 20세기 신화에 생명을 불어넣고 있다고 생각했습니다. 나는 당신과 베이컨 둘 다 그림이라는 공통된 경험에서 시작해 같은 결론에 이른다는 것이 신기합니다. 두 사람 모두, 우연이 보이는 것의 본성을 변화시킬 수 있

으므로 현상appearance의 개념이 근본적으로 문제가 된다는 확신에 고취되어 있습니다. 따라서 작품을 완전히 독창적으로 만들어줄 정도로 강렬한, 거의 우연한 붓질의 흔적이 캔버스에 불쑥 나타날 수도 있습니다. 하지만 당신은 베이컨과 마찬가지로 화가인 데 반해 뒤샹은 그림과의 절연을 선언했습니다. 다시 말해 뒤샹은 무관심을 탐구했고, 무관심한 대상을 선보였습니다.

팔라디노　하지만 대상과 우리 사이의 역사적 거리로 인해 그 자전거 바퀴가 상징적 아름다움을 지닌 대상이 되기 위한 필요조건이 창출됩니다. 필연이죠. 만초니에게는 안된 일이지만 그의 깡통 〈예술가의 똥〉조차 결국은 아름다운 대상으로 여겨지게 됩니다.

단토　오늘 아침 피나코테카디브레라에 가서 메다르도 로소의 조각을 몇 점 찾아보았습니다. 그가 미를 창조하고 싶어 했다는 점은 분명합니다. 하지만 그는 밀랍으로 작업했고, 밀랍은 더러운 것입니다. 그러나 미를 창조하고 싶어 하지 않았던 뒤샹의 경우와는 달리 로소의 대상은 아름다워 보이기 시작합니다.

파파로니 그것은 선택의 아름다움입니다. 전통적 의미에서의 그림이나 조각이 아닌 것을 보여 주는 선택 말입니다. 그림과 조각의 차이는 무엇일까요? 이제는 조각 덩어리 하나를 마주해도 익숙함을 느끼지 못한다는 것은 분명한 사실입니다. 그 차이를 명확히 하기란 쉽지 않은데 모더니즘에 이르면 모든 기교가 어떤 식으로든 뒤섞이기 때문입니다.

팔라디노 자코메티의 경우에는 이것이 문제가 되지 않았습니다. 대신에 조각은 우리 실존의 덧없음이 갖는 의미를 담아내야 했습니다. 한편 그림/조각의 병치는 이미 아방가르드와 더불어 무의미해졌습니다. 다시 말해 대상은 그림으로 들어갔고, 그림은 대상을 연기했으며 portrayed, 피카소를 필두로 화가는 조각을 그렸습니다.

양식과 서사, 탈역사

1998

STYLE, NARRATION, AND POSTHISTORY

철학자 마리오 페르니올라가 참여한 이 대화는 1998년 2~3월 사이에 이메일을 통해 이루어졌고, 같은 해 4월 『테마 첼레스테』에서 단토의 논문 「서사와 양식」을 번역해 소개하면서 부록으로 함께 실었다.

마리오 페르니올라
Mario Perniola
1941~2018

이탈리아의 철학자, 작가.
토리노대학교에서 철학을 공부했다. 1966년부터 1969년까지
기 드보르가 이끈 상황주의 인터내셔널 운동에 참여하기도 했다.
1976년 살레르노대학교 미학 교수가 되었고 이후 로마의
토르베가타대학교로 옮겨 후학을 양성했으며, 스탠퍼드대학교 및
파리 고등사범학교, 앨버타대학교 등의 유수 대학에서 초빙 교수로
재직했다. 사상의 범위와 통찰력, 다방면에 걸친 공헌으로 그는
현대 철학계에서 대단히 인상적인 인물로 손꼽힌다.

파파로니　당신의 이론에 따르면 60년대 이후, 서사 구조의 종말과 더불어 예술품 내 자기 인식의 증대로 인해 예술은 탈정당화delegitimized되어 철학에 이양됩니다. 당신에게 서사의 종말은 역사의 종말과 동시에 일어나며, 따라서 예술가는 탈역사 속에서 작업하게 됩니다. 이와 같은 시나리오에서 양식에는 무슨 일이 발생합니까?

단토　예술은 늘 정당한 인간 행위이지만 오랫동안 이데올로기들은, 특히 마르크스주의 비평가들은 혁

명 정신에 어긋난다고 여겨지는 작품들을 맹렬히 비난하곤 했습니다. 나는 최근까지 비평을 규정해 온 대서사들, 주로 정당성과 서사가 본질적 연관을 맺는 서사들(진보 서사, 모더니즘 서사, 철학 서사, 마르크스주의 역사 서사)을 되돌아보는 시간을 가졌습니다. 이 서사들이 약화하면서 바로 그런 탈정당화도 약화했습니다. 내 생각에 예술가들이 철학을 했다는 사실은 '탈선'을 뜻하지 않습니다. 예술의 내재적 발전을 통해 예술의 본성에 대한 참된 형태의 철학적 질문이 제기되었습니다. 다시 말해 왜 어떤 대상(가령 워홀의 브릴로 상자)은 예술 작품이고, 왜 바로 그것과 지각의 관점에서 완전히 똑같은 또 다른 대상(가령 상점의 브릴로 상자)은 예술 작품이 아닌가 하는 물음이 대두했습니다. 나는 이 질문이 워홀하고만 관계있다고 생각했지만 거의 같은 시기(1965년) 모든 예술에 같은 질문이 제기되었습니다. 따라서 어느 특정 순간에 집단적 시도로서의 예술이 그 내재적 발전을 통해 철학적 질문을 인식하게 되었다고 말할 수 있습니다. 그 답은 철학으로부터만 나올 수 있었지만, 그 질문을 인식한 이후 예술가들에게도 답할 여유가 생겼고 결국 그들은 철학자들처럼 행동했습니다.

서사가 끝나는 순간 배타적인 역사적 방향도 사라집니다. 이것은 예술의 탈역사 단계에서 전형적으로 나타나는 극단적 다원주의extreme pluralism에 해당합니다. 그런데 이런 분리 단계에서 양식과 같은 것이 존재할 수 있을까요? 이것은 정말로 어려운 질문입니다. 차용 예술이 제기한 문제들을 생각해 보세요. 마이크 비들로나 셰리 르빈의 사례를 떠올려 보세요. 예술가는 마음만 먹으면 모든 양식을 사용할 수 있습니다. 예를 들어 멀리사 마이어(1946~)는 추상 표현주의 형식을 사용합니다. 하지만 누구든 자신이 원하는 것을 할 수 있습니다. 하물며 피에로 델라 프란체스카(1415~1492)를 차용할 수도 있습니다! 그러나 20세기 후반에 아무런 양식도 존재하지 않는다면 매우 이상할 것입니다. 아마도 그 양식은 지금은 우리에게 보이지 않지만 이 시기를 지나면 바로 모습을 드러낼 것입니다. 다시 말해 우리는 어느 특정한 역사적 순간을 살며, 역사에 존재한다는 것은 미래의 견지에서 우리의 역사성을 배반함을 뜻합니다. 오늘날 우리가 사는 방식은 우리의 양식을 보게 될 사람들에게 삶이 아니라 역사로서 이해될 것입니다. 이것은 개별 양식의 경우만큼이나 서사와 관련이 없습니다. 누구든 데이비드 리

드나 조너선 라스커(1948~), 숀 스컬리의 작품을 알아볼 수 있습니다. 그런데 이들이 구현하는 것은 어떤 양식일까요? 우리가 그 답을 얻는 순간 현재는 역사적 과거가 될 것입니다!

파파로니　한 시대의 종말은 새로운 시대의 시작과 동시에 일어나리라는 확언이 진부하게 들리지 않았으면 합니다. 주지하다시피 계몽주의 말기는 낭만주의 전기와 공존했으며, 1800년대 낭만주의와 사실주의의 대순환이 끝날 때 20세기 아방가르드의 대모험이 시작되었습니다. 70년대 말부터는 이데올로기들의 몰락과 더불어 비타협적인 모든 형태의 아방가르드도 쇠락할 수밖에 없었습니다. 하지만 우리는 어느덧 후기 아방가르드의 부흥과 그것에 상응하는 사실주의의 부흥을 맞고 있습니다. 행동주의 노선에서 신화를 참고하며 작업하는 매슈 바니나 자기 인생의 참혹한 파편을 기록하는 낸 골딘(1953~), 시체성애증적 사실주의를 추구하는 안드레스 세라노(1950~)와 같은 작가들은 서사 부활의 증거로뿐 아니라 예술을 언어적 자기 분석으로부터 해방하려는 의지의 증거로도 여겨질 수 있습니다. 그리고 이것은,

역설적으로 아방가르드의 언어를 영감의 원천으로 삼는 사실주의적 구조를 지탱합니다. 이 작가들의 작품이 진보적인 작품 선정으로 유명한 갤러리들에서의 전시를 통해 정당화된다는 사실은 우연이 아닙니다. 이런 이유에서 한 장의 사진을 예술 작품으로 정당화하는 역학은 다다이스트들이 '발견된 오브제들found objects'을 갤러리 공간에 전시할 때 사용했던 역학과 크게 다르지 않아 보입니다. 다다이스트들은 양식 개념을 부인하는 무관심의 미학을 이론화했습니다. 하지만 내가 방금 인용한 작가들, 즉 그들의 작품에 고유의 개인적 가치가 있음을 인정하는 작가들에 대해서는 그와 같이 말할 수 없습니다. 우리가 어느 작가의 작품을 한눈에 알아볼 때마다 그 작품이 어떤 양식 개념을 표현하는 것이 분명해 보인다는 사실은 우연이 아닙니다. 그렇다면 우리는 양식에 대한 상이한 정의를 가지고 언쟁을 벌여야 할까요? 예를 들어 로버트 라이먼이나 브라이스 마든과 같이 순수한 언어를 지향하는 작가들을 위한 정의와 골딘이나 세라노와 같이 사태를 객관적으로 기록하는, 따라서 이야기를 하는 작가들을 위한 정의, 손 스컬리나 피터 핼리, 로스 블레크너(1949~)와 같이 사회 내의 새로운 유형의

양식과 서사, 탈역사

정신성을 드러내는 데 필요한 분석 도구를 찾는 작가들을 위한 정의 등을 가지고 서로 다투어야 할까요?

단토　　당신 말에 동의합니다. 골딘이나 세라노를 전위 예술가로 만들어 주는 것은 일정 부분 그들이 다루는 주제(골딘의 경우는 장르의 섹슈얼리티, 세라노의 경우는 죽은 자의 살덩이)와 더불어 색감이 풍부한 대형 시바크롬cibachromes의 사용 때문입니다. 따라서 우리는 사회적 용인의 한계선에 놓인 어떤 주제에 미가 수여되는 것을 목격합니다. 이 작품들이 전위적으로 여겨지는 것은 비교적 폐쇄적이고 배타적인 사회에 속한 열린 예술계의 예술적 관용 때문이지 그 작품들이 갤러리에 전시된다는 사실 때문이 아닙니다. 하지만 구조적 측면에서 모든 것이 허용되는 시기에는 도덕적 상상력의 닫혀 있던 본성이 탈정당화를 통해 발동합니다. 사태를 기록하는 것과 새로운 형태의 정신성을 진술하는 것의 차이를 딱 부러지게 구분하라면 다소 당황스럽습니다. 그것은 재현과 추상의 차이를 무리해서 단순히 규정하는 것과 같습니다. 나는 골딘과 세라노가 새로운 형태의 정신성을 표현하고 있다고 주장하지 못할 이유가 없다고 봅니다. 그들

은 둘 다 굉장히 도덕적인 작가입니다. 그런데 스컬리와 블레크너도 마찬가지입니다. 하지만 도덕은 늘 기술적 진리descriptive truth를 내포합니다. 만일 에이즈라는 병이 존재하지 않았다면, 혹은 블레크너가 동성애자가 아니었다면 그의 작품들이 무엇을 의미할 수 있을까요? 이 작가들은 모두 그런 현실reality과 관련된 일련의 시각적 은유를 사용합니다. 각 사례에서 흥미로운 것은 예술계의 개방성이 그 작가들로 하여금 긴요한 예술적 질문뿐 아니라 심원한 인간적 질문에도 답할 수 있게 해주는 방식입니다.

페르니올라 단토는 현재의 가시성이라는 무척 흥미로운 문제를 해명하고 있는 듯합니다. 우리는 현재what we live를 보지 못하며, 따라서 알지 못합니다. 삶은 의미를 즉각 파악할 수 있는 것이 아닙니다. 자연적이고 경험적인 삶은 우리에게서 끊임없이 달아납니다. 삶이란 소멸의 연속과 다름없습니다. 이것은 다음과 같은 결과들을 수반합니다. 첫째, 지난 세기 이후로 예술과 삶의 동일성을 설파해 온 자연주의 시학의 거부입니다. 자연주의 저변에는 순진한 가정, 즉 경험의 즉시성immediacy과 그

진리를 동일시하는 생기론적vitalistic 생각이 깔려 있습니다. 오늘날 해프닝과 퍼포먼스, 라이브 아트live art는 비합리적 목적을 추구합니다. 둘째, 우리는 어떻게 이 상황을 벗어날 수 있을까요? 독일 철학자 빌헬름 딜타이 (1833~1911)는 핵심은 사는 것living이 아니라 다시 사는 reliving 것이라고, 즉시적 경험이 아니라 체험lived experience이라고, 더 정확히 말하면 추체험relived experience이라고 생각했습니다. 그에 따르면 최상위 형태의 이해는 사는 것이 아니라 다시 사는 것입니다. 다시 말해 이것을 통해서만 우리는 현재를 그 소멸에서 분리해 내 그것을 늘 유효한 존재로 바꿀 수 있습니다. 바로 이것이 시인과 역사가, 철학자의 소임입니다. 인간의 세상에 의미를 부여함으로써 그 세상을 죽음과 덧없음에서 영원히 분리해 내는 일 말입니다. 그런데 이런 역사기록학적 작업에 딜타이가 가졌던 신념을 우리가 지금도 가지고 있을까요? 단토의 의심은 타당합니다. 그렇다면 결국은 회의주의를 받아들여야 할까요? 이데올로기와 회의주의를 모두 넘어서는 제3의 길을 찾을 수 있지는 않을까요? 단토의 생각은 이런 제3의 길을 모색하는 방향으로 나아가는 듯합니다. 여기서 '양식style' 개념이 등장하는데 그

것은 형식forms 개념, 즉 더는 시간적이지 않은 구조적인 차원을 가리키는 개념입니다. 단토는 1900년대의 중대한 미적 문제들 가운데 하나인 '삶이라는 친구들'과 '형식이라는 친구들' 사이의 갈등을 소환합니다. 한편에는 공감과 생생한 경험, 즉시성으로서의 미적 경험의 개념이 있고, 또 한편에는 형식과 예술 의지, 양식으로서의 미적 경험의 개념이 있습니다. 그렇다면, 달리 말해 우리 한쪽에는 아방가르드가 있고 또 한쪽에는 고전주의가 있는 것일까요?

단토 페르니올라는 '현재의 가시성visibility of the present'을 이야기하면서 두 가지 흥미로운 문제를 제기합니다. 첫째는 현재의 기술descriptions과 관계있는데 이것은 현재를 사는 사람들이 인지적으로 접근할 수 없습니다. 1863년 낙선전에서 마네의 〈풀밭에서의 오찬〉을 보는 사람이 있다고 칩시다. 그는 당연히 그 그림을, 즉 벌거벗은 두 여성과 옷을 입은 두 남성, 야외, 초록 잔디 등을 기술할 수 있습니다. 만일 관람객이 학자라면 그 그림이 라이몬디(c.1480~1534)의 유명한 판화 〈파리스의 심판〉을 참고했음을 알 수 있을 것입니다. 관람자의 관

점에 따라 〈풀밭에서의 오찬〉에 대해 표명할 수 있는 참된 견해는 수없이 많습니다. 하지만 그는 이 그림이 최초의 현대 회화가 되었음을, 마네가 그와 같은 그림을 그려 최초의 모더니즘 화가가 되었음을 알 수 없습니다. 1863년에는 그가 사용할 수 있는 모더니즘 개념을 갖기란 도저히 불가능합니다. 다시 말해 그는 그 그림이 한 세기 뒤 1963년에 클레멘트 그린버그가 「모더니즘 회화Modernist Painting」라는 글에서 논하게 될 서사의 시작임을 이해할 수 없습니다. 현재를 볼 수 없는 것은 미래의 비가시성 때문입니다. 최근에 마이클 프리드(1939~)는 마네의 그림을 그의 동시대인처럼 보는 일이 얼마나 어려운가를 보여 주려고 했습니다. 마네의 작품은, 가령 그와 인상주의의 관계 및 그를 모네나 시슬리와 연관해 해석하려는 경향으로 인해 부득불 정당화valorized되었습니다. 마네의 작품을 당시의 눈으로 보기 위해서는, 바로 이런 관점에서 역사적 오염으로 여겨질 수 있는 모든 인식을 깨끗이 제거해야 할 것입니다. 페르니올라는 이런 고찰로부터 어떤 필연적인 미적 결론을 도출해 그것을 예술 경험의 즉시성에 표준적 토대를 마련해 주는 이론들, 즉 예술은 배를 얻어 맞았을 때처럼 즉각적으로 경

험되어야 한다는 믿음과 병치합니다. 많은 이가 그렇게 주장해 왔고 지금도 그렇습니다. 최근에 나는 그가 데이비드 실베스터와 나눈 인터뷰 기사를 읽었는데 그는 예술이 자신에게 주는 충격이 점차 약해진다는, 시간이 흐르며 마치 성적 욕망처럼 사라진다는 사실을 애석해했습니다. 예술 자체가 변한 듯합니다. 실제로 뒤샹 이후로 예술은 더는 시각적이지 않고 지적인 것이 되었습니다.

파파로니 예술 작품은 고정된 가치를 지닌 것이 아니라 역사적 수용에 의존하는 것이라는 단토의 생각은 굉장히 매력적입니다. 그 생각은 상당히 도외시되어 왔던 미학의 한 측면을 주목한다는 점에서 매우 중요해 보입니다. 사실 미학은 예술 작품의 완전무결한 본성에만 과도하게 치중해 왔습니다.

그런데 단토의 관점에서 작품은 사실상 결코 완선하지 못한데 지각과 역사 비판적 판단, 무엇보다도 그 작품이 다른 작품들의 제작에 미치는 영향이 그 의미를 엄청나게 변화시킬 수 있기 때문입니다. 따라서 '영향'이라는 개념이 핵심으로 부상합니다. 이런 관점에서

단토의 생각은 예술과 행동의 관계를 주목하는 20세기 미학의 동향에 속합니다. 그러니까 미적 경험의 본질을 (크로체나 현상학, 해석학, 철학, 상징 형식에서처럼) **본질적으로** 관조적인 것으로 보는 것이 아니라 (존 듀이나, 또 다른 면에서는 에른스트 블로흐처럼) **본질적으로** 실천적인 것으로 보는 경향 말입니다.

단토　　나는 페르니올라가 제시하고 있는 가설을 환영하는데 이에 따르면 '불안정한 대상unstable object'으로서의 작품에 대한 지각은 더 방대한 철학적 관점과 연관됩니다. 다시 말해 역사에 존재하는 것 또한 모두 **불안정**한데 그것이 존재하게 되는 순간에 지녔던 의미를 넘어서는 인간적 의미를 지니지 않은 한에서는요. 다시 말해 어떤 사건들은 그것들이 발생했을 때 지닐 수 있었던 의미와는 매우 다른 의미를 지니는데 이것은 이후에 일어나는 사건들과의 관계 덕분입니다.

파파로니　　점차 추상화하고 있는, 그리고 한때는 비인칭적·사회적으로 여겨졌던 많은 경험을 가상으로 경험하며 살아가는 경향을 보이는 한 사회에서 양식 개념은 예

술가의 의도를 표현하는 대신 예술가가 당면한 사회의 비인칭적 구조를 나타낼 수 있습니다. 오늘날 우리는 양식과 개인의 창조성을 어떻게 관련지을 수 있을까요?

단토　　　어떻게 답해야 할지 모르겠군요. **의도**intention 는 사라지지 않겠지만 사이버 공간과 같은 현상을 다룰 때 그것을 표현하는 문제가 생깁니다. 소묘는 작가들이 과거에 연필과 붓으로 그렸던 것처럼 그들의 손길을 표현할 수 없습니다. 하지만 소묘 대상과 그 대상을 소묘하는 동기 등 의도를 떠받치는 다른 근원들이 있습니다. 사회의 추상화抽象化가 어떻게 하나의 양식으로 구현되는지는 모르지만 가능한 일이라고 생각합니다. 우리가 더는 산촌이나 도시국가에 살지 않는다는 의미에서 우리 사회가 매우 추상적이라는 것은 사실이지만 텔레비전과 같은 매체를 통해 국가는 정말로 현존하며, 따라서 인터넷이 다가오는 지구촌의 본질적인 부분이 됩니다. 지금은 볼 수 없는 현새의 역사적 양식은 생겨나고 있으며, 생겨나는 순간 당신이 암시하는 사회적 헌실의 특색을 띠게 될 수도 있습니다.

파파로니　사람이나 사물은 그(것)의 일관된 존재 방식과 현현 방식 때문에 식별된다는 의미에서 양식은 인식 가능성이기도 합니다. 요제프 보이스와 앤디 워홀은 매우 뚜렷한 양식 개념을 가졌었기에 자신의 작품은 물론이고 옷을 입고, 말하고, 거동하는 방식에서도 그런 생각을 드러냅니다. 오늘날 많은 예술가는 이런 언어적 동질성을 타파하려는 경향이 있으며, 따라서 한 단독 전시회를 보러 갤러리에 들어가도 그야말로 가지각색의 작품들을 마주하게 되어 마치 공동 전시회에 와 있는 듯한 인상을 받을 때가 많습니다. 이런 이질성이 이론적 차원에서는 단일 프로젝트로 귀결될 수 있다고 해도 우리는 언어적 혼란에 직면하게 됩니다. 과학처럼 예술도 과학이 질서 개념에 의지하는 것(바로 카오스 이론이 의미심장한 예죠) 못지않게 직관적인 방식으로, 세계를 통제하는 원리를 분석하는 경향이 있습니다. 1 더하기 1은 2이지만 수리 생물학에서 한 남자와 한 여자의 합은 3인데 두 사람이 또 다른 생명을 만들어낼 잠재성을 지녔기 때문이죠. 하나의 전작全作에 언어적 다원성을 도입해 온 작가들은 시장에서 절대적으로 불리할 것입니다. 시장은 그 대상이 즉각 인식될 수 있기를

바라니까요. 한편 그런 종류의, 양식에 반항하는 미학을 실현하려는 충동은 한 개인을 지금까지 속박해 왔던 아주 강력한 형태의 심리적 강압, 가령 상업 광고에 반발한다는 점에서 이상주의적입니다. 광고는 분위기를 균일화하고 취향을 규격화하며, 위험할 정도로 획일적인 생각을 하게 만드는 경향이 있습니다. 이데올로기 메시지를 전달하는 역할에서 벗어나 제품을 선전하기에 앞서 스스로를 선전하는, 이른바 자기 지시적 광고는 사이버네틱스 시대에 매체가 갖는 힘을 가장 피부에 와닿게 표상합니다. 마셜 매클루언이 말한 것과 달리 매체는 더는 메시지가 아닌데 이미 우리가 그것에 너무나도 익숙해져 버렸기 때문입니다. 오늘날은 메시지가 매체를 이용합니다. 이런 의미에서 광고는 보기보다 덜 다양하며, 누가 메시지를 전달하든 그의 힘이 완전히 인식될 수 있어야 하므로 뚜렷한 양식 개념을 갖습니다. 몇 년 전까지만 해도 서브리미널 광고[감지하기 힘든 영상이나 소리 자극에 사용지를 은밀히 노출시켜 영향을 주는 광고] 메시지를 둘러싸고 큰 논쟁이 벌어졌습니다. 하지만 오늘날 광고는 더 나은 사회를 만든다는 명목으로 그 효력을 장담합니다. 그렇다면 이제 문제는, 광고에서 일어나는 일과

달리 예술과 사회 사이에 정확한 대응이 이루어질 수 있느냐는 것입니다.

페르니올라 예술과 사회 사이에 정확한 대응은 이루어질 수 없습니다. 예술은 '인생'과는 관계없이 자율적인 삶을 삽니다. 다시 말해 예술은 그 자신의 역사를 가지며 부분적으로만 정치나 사회, 경제의 역사와 관계합니다. 이와 관련해 조지 쿠블러(1912~1996)의 논지는 매우 중요해 보입니다. 그에 따르면 모든 인간 작품은 수세기에 걸쳐 이어지는 일정한 사건들 내에 다분히 의식적으로 배치됩니다. 이런 관점에서 그것들의 출현은 순전히 연대기적인 의미에서의 역사라고 할 수 있는 혼란스럽고 무질서한 사건의 축적과 별로 관련이 없습니다. 쿠블러는 딜타이의 역사 철학이 그랬듯 회고적이기만 하지 않은 역사 철학을 발전시켰고, 따라서 예술사는 늘 열려 있으며 어떤 것이라도 다시 현재가 될 수 있다고 보았습니다.

그럼 생각해 봅시다. 사실주의는 다시 현재가 될 수 있을까요? 만일 그렇다면 어떻게 가능할까요? 우리가 논하고 있었던 그 작가들은 '정신병적 사실주의

146

psychotic realism'의 사례로 볼 수 있습니다. 나는 그것을 실재와 동일시하는, 자기 스스로 이질체extraneous body가 되는, 나를 나에게서 추방해 나의 기관organs과 감정을 외부에 두고 타자가 되는 경향으로 정의하겠습니다. 예술은 정신성을 잃고 지금까지 한 번도 가져 보지 못한 육체성과 물질성을 획득합니다. 가령 음악은 소리가 되고, 조형 예술은 시각적·촉각적·개념적 경도consistency를 가지게 되며, 연극은 행위가 됩니다. 이것들은 이제 실재의 모사가 아니라 어엿한 실재이며 더는 미적 경험을 통해 매개되지 않습니다. 이 과정의 극적인 측면은 자신을 외부 세계와 동일시하는, 즉 외재성에 사로잡히는 이 경향이 정신병의 본질적 요소의 하나로 여겨진다는 사실에 있습니다. 나는 내가 보고, 느끼고, 만지는 것이 됩니다. 다시 말해 내 몸의 표면을 곧 외부 세계의 표면으로 여깁니다. 빈 출신의 예술가 루돌프 슈바르츠코글러(1940~1969)가 이런 경향을 대표합니다. 자신의 행위를 촬영한 그의 으스스한 사진들은 뒤샹의 레디메이드가 아방가르드 운동에서 그랬던 것만큼이나 오늘날 예술에서 중요한 의미를 지닙니다.

파파로니　　많은 작품이 실존적·사회적 차원에서 우연과 관계합니다. 이 때문에 예술이 정신적 차원을 잃지는 않습니다. 커푸어나 팔라디노, 블레크너, 스컬리와 같은 작가들처럼 겉으로는 형이상학적 이야기를 꺼내지 않으면서 선언적으로 정신적 작품을 만드는 경우도 많습니다. 그런데 쿠넬리스나 핼리처럼 한결같이 사회적 소견을 언급하는 작가들의 작품 또한 정신성을 표현하는 데 무관심하지 않습니다. 이름을 댈 수 있는 작가들은 그 밖에도 많습니다. 심지어 루돌프 슈바르츠코글러나 오를랑과 같은 행위 예술가들조차 그들의 행위가 몸짓의 의례성을 훌쩍 넘어선다는 증거로서 하나의 프레임에 그들의 이미지를 가둘 필요성을 언급했습니다. 하지만 페르니올라의 말처럼 우리가 모종의 사실주의를 마주하고 있음을 부정할 수는 없습니다. 물론 그렇습니다. 이것은 '재정의된 추상redefined abstraction'이 한층 더 추상화한 사회를 반영하므로 어떤 종류의 사실주의를 나타낸다는 사실로 증명됩니다.

단토　　컴퓨터와 팩스, 모뎀이 우리를 데메트리오 파파로니가 현대 사회의 '추상'이라고 부르는 것에 이르게

할 위험이 있습니다. 예를 들어 나는 표정이나 몸짓, 휴지pauses와 같은 행위의 공존 때문에 가능한, 그런 소통을 하지 못하게 됩니다. 그리고 만일 우리가 인터넷을 기반으로 삼는다면, 사람들이 가짜 이름 뒤에 숨어 우리에게 오해의 소지가 있는 설명을 한다거나 하면 추상은 극적으로 고조됩니다. 하지만 우리는 살과 감정으로 이루어진 존재이며, 따라서 사회가 완전히 추상화하는 일은 절대로 일어날 수 없습니다. 여하튼 나는 추상 회화가 추상적 사회를 묘사하기에 사실적이라는 데메트리오의 생각에 동의하지 않습니다. 대신에 나는 추상화가 그와는 다른 것들을 (기술하는 것이 아니라) 표상한다고 확신합니다. 예를 들어 숀 스컬리와 함께 그의 작품에 관해 이야기를 나눌 때면 나는 그가 전달하고 싶어 하는 의미가 무엇인가를 듣고 늘 놀랍니다. 그 의미는 도덕적이고 정서적입니다. 그리고 설령 그의 그림이 실제로 추상적이라고 해도 그 의미는 전혀 추상적이지 않습니다. 만일 그 의미가 '정신적spiritual'이라고 한다면 '정신성spirituality'이라는 말로 우리가 뜻하는 바는 무엇일까요? 종교적인 것? 형이상학적인 것? 아니면 단순히 육체성을 초월하는 것일까요?

어떤 의미에서, 그러니까 우리가 지금까지 견지해 온 사회학적 접근법의 맥락에서 나는 우리의 동시대 서양 사회가 정신적인 것을 갈구하며, 예술을 그 욕망 충족 수단의 최우선 후보로 여기는 듯하다는 생각이 듭니다. 종교 자체는 점점 더 의례적인 것이 되며 결국은 점점 덜 정신적인 것이 됩니다. 우리는 마치 헤겔이 말한 '절대정신absolute spirit'의 단계로 넘어가기 직전, 즉 종교에서 예술로 이행하는 순간을 살고 있는 듯합니다. 세계 곳곳에서 극렬히 일어나는 근본주의는 종교적 의미에서 바로 이 사건의 신호이자 그에 대한 저항의 신호입니다. 하지만 예술은 양면성을 지닙니다. 다시 말해 예술은 한때 종교가 답했던 인간의 요구에 부족하나마 부응한다는 의미에서는 종교와 면하고, 그것이 최고로 갈망하는 것이라는 의미에서는 철학과 면합니다. 그렇다면 예술적 정신성의 길은 두 가지입니다. 하나는 종교가 취하는 길이고, 다른 하나는 예술이 더 개념적인 것이 되어 자기 인식에 이르는 순간에 철학과 공유하게 되는 길입니다. 나는 이것이 우리의 현재 상태라고 주장하는 바이며, 내가 보기에는 이 대화 또한 그런 상태를 반영합니다.

천사 대 괴물

1998

THE ANGELIC
VS
THE MONSTROUS

이 대화는 1998년 9월 이메일을 통해 이루어졌고, 『테마 첼레스테』 10월 호에 게재되었다.

파파로니　영화는 이미지와 퍼포먼스, 서사, 픽션, 사실적인 것 혹은 실재의 초현실적 모사, 음악과 같은 모든 표현 양상의 총체이므로 다음 세기의 예술이라고들 했습니다. 이제는 컴퓨터 그래픽의 사용으로 이 힘이 훨씬 강력해졌기에 영화는 다른 예술이 보여 주지 못하는 것을 보여 줄 수 있는 듯합니다. 그리고 마침내, 가능한 한 많은 사람에게 다가갈 수 있는 그 능력 및 다가가야 할 그 필요성은 고도의 자본주의 사회에서 영화가 회화보다 우월하게 여겨질 정도로 양적 가치뿐 아니라 미적 가

치도 지니게 되었음을 뜻합니다.

단토　　　1898년에 살던 사람들은 영화가 20세기의 본질을 보여 주는 예술이 되리라고는 미처 생각지 못했을 것입니다. 과연 저런 설명이 적절한지는 사실 잘 모르겠습니다. 그림, 시각 예술 일반이(영화 기법을 사용한 것들을 포함해서요) 비교적 미적으로 퇴보해 보였던 영화보다 한층 더 실험적이고 변화무쌍했습니다.

　　　　'영화cinema'의 어원은 움직임을 뜻하는 그리스어에서 유래했습니다. 영화의 원래 야심은 움직임을 직접 재현하는 것이었죠. 역사를 거치며 회화는 갖가지 기법을 활용해 움직임을 묘사했습니다. 우리로 하여금 무언가가 움직인다고 믿게 만드는 간접적인 방식으로요. 성 게오르기우스가 팔을 움직이는 모습을 실제로 보지 않더라도 우리는 그가 팔을 움직인다고 지각합니다. 활동사진에서 우리는 실제로 그 팔이 창으로 용을 찌르고, 이어서 용이 고통에 몸부림치며 불을 내뿜는 모습을 봅니다. 사진은 초기에 그 재현 능력에 관한 한 회화나 소묘와 같은 수준이었지만, 영화는 우리가 움직임이 일어나는 것을 볼 수 있도록 움직임을 재현했기에 소묘나

회화의 능력을 넘어섰습니다. 이것은 초기에 광학 장치를 통해 이루어졌습니다. 하지만 그것이 20세기의 예술 매체가 되리라는 믿음으로는 전연 이어지지 못했습니다. 뤼미에르 형제가 활동사진을 발명했을 때 그것은 기술적 돌파구이기는 했으나 예술적 돌파구는 되기 어려웠는데 그들에게는 움직임을 보여 주는 것, 움직임을 잘 보여 줄 피사체를 선택하는 것만으로도 충분했기 때문입니다(원근법 발명자가 원근법 재현에 적합한 피사체, 가령 열주나 격자 천장을 선택하듯 말입니다). 처음에 그것은 입체 환등기 수준의 오락이었습니다. 그리고 기술의 발전이 대개 그렇듯 머지않아 지루한 것이 되고 맙니다.

파파로니　하지만 영화는 결코 그 광학적 기원을 완전히 단념하지 않았습니다.

단토　　그렇습니다. 오늘날 영화의 무척 중요한 부분이 된 특수 효과가 바로 그 증거입니다. 만일 우리가 시사를 더한다면 이미지로 이야기를 할 수 있다는 것은 옳은 통찰이었습니다. 하지만 이야기는 아주아주 오래된 예술 형식임을 기억합시다. 영화는 기껏해야 그림들

천사 대 괴물

이 들려주는 이야기, 동영상으로 된 서사이지 희곡과 다르지 않습니다. 물론 회화나 사진의 정적 이미지가 얻지 못하는 효과를 얻을 수는 있습니다(단, 조이스와 같은 위대한 아방가르드 소설가가 들려주는 것과 같은 이야기는 그런 효과를 얻을 수 있습니다). 그렇지만 영화는 하나의 대중 예술로서, 당연히 복잡한 서사를 전달하는 모험을 좀처럼 감행하지 않습니다. 따라서 들려주는 이야기도 전혀 발전하지 못했습니다. 사랑과 영광, 이판사판의 이야기와 같이 오래된 이야기만 늘 반복하죠. 아주 쉽고 간단한 이야기와 광학 장치의 논리곱인, 한 예술에 대해 무엇을 더 기대할 수 있을까요?

파파로니 '비대중non-popular' 영화에는 타당하지 않은 의견인 듯하네요. 특히 세르게이 예이젠시테인이나 프리츠 랑, 잉마르 베리만, 구로사와 아키라, 페데리코 펠리니, 빔 벤더스 등을 염두에 두고 하는 말입니다.

단토 우리 사회에서 "가능한 한 많은 사람에게 다가"가야 할 필요성이 있다는 당신의 생각을 내가 오해했는지도 모르겠군요. 물론 당신은 금세기의 위대한 영화

작가들을 인용했습니다. 나는 그들의 차세대 작가들이 무엇을 할지 상상이 안 갑니다. 우리는 미래의 예술을 정말로 상상하기 힘들며, 이 때문에 영화가 우리 시대에 그랬던 것처럼 여전히 미래의 예술로 여겨질지 어떨지를 알기 어렵습니다. 영화가 향후 세기에 굉장히 달라지리라고 생각하는 이유가 더 있습니다. 1880년에 사람들은 바그너가 예견했듯 오페라가 미래의 예술이 될 것이라고 믿었습니다. 하지만 20세기의 오페라는 그 모든 이점을 가지고도 우리 세기를 대표하는 예술이 결코 되지 못했습니다. 영화가 미래에 매우 달라지리라고 생각하는 이유는 또 있습니다. 클로즈업이나 투숏, 페이드아웃, 플래시백, 줌, 팬 등과 같은 영화의 잠재력은 초기에 거의 다 발견되었습니다. 21세기의 영화감독들이 이 목록을 확장할 것이라고 보십니까? 예를 들어 어떤 장면을 바라볼 때 느낄 심정을 표현하기 위해 음악을 이용하는 것은, 정확히 그와 같은 효과를 노리고 오케스트라를 동원하곤 했던 19세기로 소급합니다. 그리고 '영화 음악'을 언주하는 피아노는 무성 영화의 보조물이었습니다. 음악은 긴박감을 조성하고 평온함을 표현하며 절정을 알립니다. 이것은 서사에 수반하며, 따라서 음악 사용은

예술로서의 영화가 지닌 한계를 암시한다고 할 수 있습니다(달리 말해 우리는 소설을 읽을 때 사운드트랙이 필요치 않으며, 소설가는 낱말과 리듬을 이용해 우리의 감정을 조정할 수 있음이 명백하기 때문입니다). 음반 하나, 소설 하나를 세트로 묶어 소설을 읽으며 음반을 듣는다고 상상해 보세요! 나는 매슈 바니(1967~)의 〈크리마스터 5〉를 위해 조너선 베플러가 만든 사운드트랙을 좋아했습니다. 그런데 그 영화는 음악에 관한 작품이었고, 사실 베플러는 그 영화의 극도로 낭만적인 분위기에 맞는 낭만적인 음악을 작곡해야 했습니다. 매슈 바니는 탁월한 예술가입니다. 다만 내 생각에 그는 시각 예술을 뛰어넘었습니다. 만일 누군가가 매슈 바니가 다음 세기의 위대한 예술가가 되리라고 말한다면(어쨌든 그는 앞날이 창창하니까요) 나는 기꺼이 그 말을 믿을 것입니다. 하지만 바니는 그렇게 많은 사람에게 다가가지도, 그렇게 많은 돈을 벌지도 못할 것입니다. 사실이지 저런 영화를 만들려면 충분한 자금을 마련해야 합니다. 결국 영화 제작에 들어가는 막대한 비용 문제는 예술적 보수주의를 야기합니다(제작자들이 운을 바랄 수는 없으니까요). 따라서 내가 보기에 〈크리마스터〉와 같은 소규모 실험 영화들을 제외하

면 다음 세기의 영화는 베리만의 〈산딸기〉보다 〈타이타닉〉에 더 가까울 것입니다. 하지만 〈크리마스터〉 자체는 설치 미술과 퍼포먼스, 혼합 매체, 회화와 더불어 작금의 다원주의 시기에 속합니다. 아무리 놀라운 성과를 거두었다고 해도 그것은 대안들 가운데 하나일 뿐입니다. 그래서 나는 〈크리마스터〉를 영화로 여기기에 망설임이 있습니다. 여하튼 그것은 영화의 잠재성이 첨가된 시각 예술입니다. '오락'이 아닙니다.

파파로니 21세기의 감독들은 오늘날과 크게 달라지지 않을 텐데 우리에게 이미 익숙한 감정들에 새로운 감정을 부가할 수는 없기 때문입니다. 컴퓨터 그래픽으로 어떤 상황을 훨씬 그럴듯하게 만들 수는 있어도 이것이 곧 새로운 감정을 만들어냄을 뜻하지는 않습니다.

며칠 전 피나코테카암브로시아나에 그림을 보러 갔습니다. 라파엘로가 〈아테네 학당〉을 그리기 위해 예비로 그린 큰 밑그림들이 있더군요. 히니같이 영화 스크린같이 컸고, 그 맞은편에는 극장처럼 객석이 있었습니다. 조명은 그림을 보호하기 위해 은은히 켜두었는데 이 또한 영화관에 온 듯한 기분이 들게 했습니다. 그

159

래서 나는 이 큰 그림들을 영화를 보는 것과 같은 방식으로 보았습니다. 그렇지만 영화에서는 한 액션이 또 다른 액션으로 이어지는 반면 〈아테네 학당〉에서는 모든 것이 동시에 일어납니다. 따라서 관람객은 그 그림의 여러 부분을 보는 동안 스스로 장면들을 이어서 구성할 수 있습니다. 말하자면 쌍방향 서사를 보는 것과 같죠. 아마도 영화가 과거의 그림들을 보는 우리의 방식을 변화시켰을 것입니다. 그 그림들은 모더니즘이 거부한 서사 구조를 지니고 있었습니다.

단토　　　안구의 움직임을 모방해 한 부분에서 다음 부분으로 움직이는 카메라로 촬영한 그림들을 보았습니다. 나팔을 부는 천사들과 고통에 신음하는 예수의 얼굴, 눈물을 흘리는 성모……. 이것이 그림을 보는 데 도움이 되지는 않는 듯합니다. 본디 움직이지 않는 피사체에 관한 영화를 어떻게 만들 것인가 하는 문제에 대한 하나의 해결책에 가까운 것이죠. 설령 그 카메라와 안구의 움직임 간에 상응하는 점이 있다고 해도 똑같을 수는 없습니다. 그 카메라는 우리에게 서사를 전달하려고 하는데 실은 우리가 평범한 지각에서 도출하는 서사가 옳은

것입니다. 영화가 우리에게 준 것은 문학을 시각화하는 능력입니다.『일리아드』제2권에서는 트래킹 숏으로, 프리아모스가 헥토르의 시신을 기두어 트로이로 돌아갈 때는 익스트림 롱 숏으로, 아킬레우스와 아가멤논의 논쟁은 클로즈업으로……. 하지만 호메로스는 말로도 그렇게 할 수 있었습니다.

파파로니 영화는 우리에게 많은 괴물을 선사했습니다. 최근에 나온 〈고질라〉가(이것은 원작에 비하면 아무것도 아니죠) 이곳 이탈리아에서도 크게 흥행하고 있습니다. 호러 영화는 카타르시스를 주기 때문에 팔립니다. 그리스 비극과 꼭 마찬가지로 이런 호러 영화들도 주관적이고 집단적인 불안을 퇴치해 주는 듯합니다. 괴물의 대안은 천사입니다. 그리고 사람들은 가장 끔찍한 상황의 해소 수단을 성자에게서 찾는 것 이상으로 천사에게서 찾는 것 같습니다. 천사의 모습은 문학과 민간전승 모두에서 공통으로 나타납니다. 얼마 전에 내 딸이 묻더군요, 천사가 정말로 있느냐고요.

단토 천사는 존재하지 않지만, 그들이 역경에 처한

우리를 도와줄 선한 존재라는 점에서 우리는 천사가 존재하기를 바랍니다. 그와 같은 인물은 종교적 우주론 어디서나 발견되는데, 가령 불교에서는 망나니의 칼을 산산조각내거나 물에 빠진 사람을 구하는 관음이 등장합니다. 우리가 능력의 한계에 다다랐을 때 개입하는 수호성인들도 있죠. 그리고 만일 그 천사들이 아름다운 날개를 가진 다정하고 사려 깊은 인물들이라면 우리는 그들의 푸근한 품속에 푹 안겨 보호받고 싶다는 생각이 들 것입니다(컴퓨터가 말을 안 들을 때 그런 천사가 곁에 있으면 좋겠군요). 우리가 괴물을 좋아하는 것은 자신이 안전히 극장에 앉아 있음을 알기 때문입니다. 포근한 침대에서 핫초코를 홀짝이며 귀신 이야기를 듣는 아이처럼 말이죠. 이불 안에 쏙 들어가 윙윙거리는 바람 소리를 듣는 것과 같죠. 천사와 괴물은 모두 우리를 저마다의 어린 시절로 데려가며, 나는 영화가 이것을 좀처럼 넘어서지 못한다고 생각하는 편입니다. 인간성이 근본적으로 변하지 않는 한 현재와 눈에 띄게 다른 다음 세기의 영화를 보기란 힘들 것입니다. 관람객을 어린애처럼 다루는 일에서만큼은 영화가 회화보다 한 수 위라고 말할 수 있지 않을까 싶군요.

분석 철학으로서의 예술 비평

2012

ART CRITICISM
AS
ANALYTIC
PHILOSOPHY

이 대화의 일부는 단토의 집에서 대면으로 이루어졌고 나머지는 2012년 3~4월 사이에 이메일을 통해 이루어졌다. 대화 전문은 2012년 중국의 『아트차이나』 6월 호에 실렸고, 같은 해 『아르테 알 리미트 *Arte al Límite*』 7~8월 호에 대화 일부가 영어와 스페인어로 번역되어 실렸다.

파파로니　　언제 예술에 관심을 갖기 시작했습니까?

단토　　　나는 1942~1945년까지 모로코와 이탈리아에서 군 복무를 했습니다. 그즈음 『예술 소식 연감』한 부를 입수했고 거기에 실린 그림 두 점에 매료되었는데 하나는 피카소의 〈인생〉이고 다른 하나는 키네기인터내셔널Carnegie International에서 대상을 받았던 필립 거스턴의 〈감상적 순간〉이었습니다. 바로 이 두 그림이 나를 사로잡았고, 전쟁이 끝나고 나면 예술가가 되겠다고 결

심했습니다. 실행에 옮기기 어려운 일은 아니었는데 퇴역 군인을 지원하는 이른바 제대군인원호법에 따라 4년간 교육을 받을 자격이 있었거든요. 나는 디트로이트의 웨인주립대학교 미술학부생으로 입학했습니다. 교과 과정이 썩 흡족하지는 않았지만 멋진 디트로이트미술관에서 마음껏 시간을 보낼 수 있었습니다. 무엇보다 독일 표현주의 미술, 주로 판화, 그중에서도 목판화와 석판화에 푹 빠졌습니다. 나는 내가 목판화를, 특히 흑백 목판화를 잘 만들 수 있겠다는 생각이 들었습니다.

파파로니 회화를 하겠다는 생각을 해본 적은 없습니까?

단토 수채나 유채에는 그리 뛰어나지 않았지만 소묘에는 제법 재능이 있었고, 디트로이트 어느 갤러리에도 작품을 걸 수 있을 정도로 그 재능을 발전시켰습니다. 혈기왕성했기에 밤새는 줄 모르고 작업했죠. 하지만 학과에서 배우는 것에 만족하지 못해 역사 강의를 수강했습니다. 나는 학부 교육 과정을 2년 만에 마칠 수 있었고 첫 아내 셜리 로베치와 뉴욕으로 떠났습니다. 그리고 충동적으로 컬럼비아대학교와 뉴욕대학교의 철학과

대학원에 지원했습니다. 컬럼비아대학교는 내가 철학 이수 학점이 없었기에 나를 예비 합격시켰고, 뉴욕대학교는 낙방시켰습니다.

파파로니　　그림은 그때 그만두었나요?

단토　　바로는 아니었습니다. 나는 작품을 뉴욕의 판화 갤러리들, 가령 미국미술가협회나 로버트엘콘갤러리, 컨템포러리갤러리 등에 전시했습니다. 교수가 되겠다는 바람은 없었는데 작품이 꽤 잘 팔려서 제대군인원호법 지원이 끝나도 괜찮으리라고 생각했거든요. 철학을 배우는 데 시간이 좀 걸렸지만 내게 철학적 재능이 있음을 깨달았습니다. 나는 철학자 수전 랭어의 지도로 칸트에 대한 논문을 썼고 그에게 칭찬받았습니다. 풀브라이트 장학생으로 소르본대학교에 가서는 역사 철학의 기초를 다졌습니다. 그 후 콜로라도대학교에서 교수직을 얻었고 그곳에서 분석 철학을 발견했습니다. 컬럼비아대학교에서는 분석 철학이 무엇인지 알려지지 않았지만 아주 새롭고 흥미로운 것이었습니다.

　　　분석 철학으로서의 예술 비평

파파로니　　뉴욕에는 언제 돌아갔나요?

단토　　　1951년에 콜로라도를 떠나 뉴욕으로 돌아갔습니다. 그리고 운 좋게 컬럼비아대학교에 자리를 잡고 여생을 그곳에서 연구하고 가르쳤습니다(정말이지 나는 운이 좋은 사람입니다). 미학에는 특별히 관심이 없었고 다섯 권으로 된 분석 철학에 대한 저술을 계획했습니다. 1962년에 종신 교수가 되었고 첫 책『분석적 역사 철학*Analytical Philosophy of History*』을 썼습니다. 그 후에는 인식론과 행위 이론에 대한 책을 한 권씩 냈습니다. 1964년에 나는 워홀의 전시회를 처음 보고 커다란 통찰을 얻었습니다. 앤디의 작품은 나를 예술 철학자로 바꾸어 놓았죠. 그해 나는 예술에 대한 첫 논문「예술계」를 발표했습니다. 1978년에 아내가 세상을 떠났고 나는 예술을 다룬 책『일상적인 것의 변용』을 탈고했습니다. 나의 가장 중요한 저작이죠.[1] 이 책은 널리 회자되었고 나는 느닷없이『네이션』의 미술 비평가로 초빙되었습니다. 미국에서 가장 오래된 오피니언 저널이었죠. 그 잡지는 1865년에 창간해 꾸준히 미술 비평을 게재했습니다. 1942년부터 1947년까지는 클레멘트 그린버그가 비평

을 담당했습니다. 그다음은 로런스 알로웨이였는데 건강이 좋지 못했습니다. 나는 그 자리를 맡아 달라는 제안을 받았지만 그때까지 비평을 써본 적이 없었습니다. 『네이션』창립자들은 존 러스킨의 신봉자들이었습니다. 러스킨은 예술과 건축이 괜찮으면 그 사회도 괜찮으리라고 생각한 사람이었죠.

파파로니 1980년대 후반 당신을 처음 만났을 때 뉴욕에서는 사람들이 당신을 '신新클레멘트 그린버그'로 지칭했습니다. 한편으로는 당신이 그린버그의 견해를 공유한 적이 없었으므로 이상한 일이었지만 또 한편으로는 당신이 그가 있던 『네이션』의 자리를 차지했고 추상 미술을 선호했기 때문이었습니다. 미국 미술계는 리더를 찾고 있었고 모두가 당신을 그 역할의 적임자로 생각했습니다. 당시에 당신은 추상 화가 숀 스컬리와 데이비드 리드를 남달리 좋아했죠. 숀 스컬리의 그림이 마크 로스코의 그림보다 강렬하다고 도널드 거스핏이 말했을 때 나는 무척 놀랐습니다. 그 덕분에 나는 동시대 작가가

1　　　1981년에 출판되었다.

과거의 대가보다 흥미롭다고 말하는 것이 가능함을 깨
달았습니다. 나 역시 스컬리가 로스코보다 강렬하다는
생각을 했지만 당시에 나는 그런 말을 할 만큼의 용기가
없었습니다. 최근에 중국의 추상 화가 딩이(1962~)의 작
품 앞에서 나는 스컬리의 그림 앞에서 느꼈던 것과 같은
감정을 느꼈습니다.

단토　　　나는 항상 숀 스컬리의 작품을 좋아했는데 어
쩌면 스컬리라는 사람을 정말로 좋아하기 때문인지도
모릅니다. 우리는 1983년에 만나 친구가 되었습니다. 머
더웰과는 1985년에 만나 친구가 되었고요. 당신이나 저
나 예술가들을 친구로 두어 운이 좋습니다. 숀은 학자도
지식인도 아닙니다. 그 이상이죠. 숀은 지성mind, 바로
그 자체입니다. 내가 그의 그림들을 좋아하듯 그도 내
글들을 좋아합니다. 내게는 그가 1983년에 그린 작은
그림 한 점이 있는데 그해 그는 줄무늬 패턴을 도입했고
이후로 계속 사용했습니다.

파파로니　　　그린버그의 이야기로 돌아가 봅시다. 당신과
그린버그는 여러 면에서 다릅니다. 그린버그를 좋아하

든 안 하든 지금도 우리는 여전히 그의 사고방식을 버리지 못합니다. 1950년대에 쓴 에세이에서 그린버그는 미국 작가들의 작품을 강력히 제약했습니다. 현대 작가로 인정받고 싶다면 넘어서는 안 될 경계를 설정한 것이었죠. 이런 식으로 그는 미국 미술이 유럽 미술보다 우월함을 알릴 수 있었습니다. 그린버그는 추상 표현주의의 현대성과 혁신성을 규정하면서 작가의 주관성과 서사의 부재, 그림 속의 문학적·상징적 차원의 부재를 앞세웁니다. 이미 그린버그는 젊은 시절의 에세이 「더 새로운 라오콘을 향해」(1940)에서 바로 그런 예술관의 윤곽을 드러낸 바 있습니다. 이 에세이에서 그린버그는 서사와 상징주의를 시각 예술보다는 문학에 더 밀접한 것으로 여겼습니다. 이렇듯 그린버그는 서사적 측면을, 모더니티의 신조 아래 작업하기를 원한다면 시각 예술가가 넘어가지 말아야 할 경계로 간주했습니다. 그는 1947년경에 이 원칙들을 추상 표현주의를 지지하기 위해 재확인하고 발전시켰으며, 이후 1960년대 초반에는 달회화적 추상post-painterly abstraction을(가령 샘 프랜시스, 엘즈워스 켈리, 모리스 루이스, 케네스 놀런드, 줄스 올리츠키, 프랭크 스텔라와 같은 작가들을) 옹호하기 위해 그리했습니다. 그

분석 철학으로서의 예술 비평

린버그는 진화론적 예술관을 가지고 있었기에 자신이 지지하는 다양한 추상의 특징들 속에서 과거와의 어떤 단절도 인지하지 못했습니다. 이로 인해 그린버그는 합리적이고 객관적인 탈회화적 추상이, 그와 달리 감정적이고 주관적이었던 추상 표현주의의 유기적 발전임을 이론화하게 되었습니다. 그린버그가 제기한 구상 미술과 추상 미술의 대립, 이른바 '형식의 문제formal problem'는 사실상 그가 구상을 차별하는 요인이 되었고 제2차 산업혁명과 더불어 발전했던 이데올로기들이 대립하는 분위기 속에서 지지를 얻었습니다. 모더니즘 비평은 이런 분위기의 일부였고 마르크스와 엥겔스에게서 나온 공산주의 사상에 오랫동안 영향을 받기도 했습니다. 마르크스와 엥겔스는 자본과 노동의 갈등이 화해 불가의 또 다른 갈등으로 이어지리라는 것을(고로 20세기 예술의 비극적 양상이 초래되리라는 것을) 알았었죠. 현재의 서양 예술에는 그린버그의 어떤 흔적이 남아 있을까요? 우리는 정말로 그의 사고방식을 떨쳐 버렸을까요? 아니면 그의 사상이 여전히 예술가들의 작업과 비평가들의 생각에 영향을 주고 있을까요?

단토　　　동시대 작품을 바라보는 그린버그의 시각은 칸트적이었습니다. 다시 말해 그는 다양한 장르의 본질적 속성을 찾으려고 했습니다. 그에 따르면 그림은 본질적으로 평면이며 조각은 본질적으로 3차원입니다. 그에 대한 내 생각은 당신과 다릅니다. 그가 「모더니즘 회화」라는 글을 발표했던 1962년 당시 추상 표현주의는 끝났습니다. 60년대의 운동들, 즉 플럭서스와 팝 아트, 미니멀리즘, 개념 미술이 등장했던 때였죠. 그린버그는 『네이션』에 실린 내 글들을 자세히 읽었습니다. 내가 논평한 전시회들에 그도 갔었다고 하더군요. 그는 내 글들을 읽고 어느 날 한잔하자며 초대를 했습니다.

파파로니　　무슨 말을 주고받았나요?

단토　　　그린버그는 출간 예정이었던 내 책의 추천사를 써달라는 요청을 받았는데 거절했다더군요. 이유를 묻자 내 생각에 동의하지 않기 때문이라고 했습니다. 그래서 나도 물러서는 일은 없을 것이라고 맞받았습니다. 그의 「모더니즘 회화」는 무척 흥미로웠고 나는 그 에세이를 오래 연구했습니다. 그린버그는 철학을 공부한 적

이 없습니다.『파르티잔 리뷰*Partisan Review*』와 함께 성장한 뉴욕 지식인이었죠. 1942년부터는『네이션』에서 미술 비평을 담당했고 1947년에 사임했습니다. 그는 내 이전 세대였습니다. 폴록을 발견해 낸 그의 성과와 합당한 이론을 세우려고 한 그의 노력을 나는 존경했습니다. 당신도 알다시피 제대 후 나는 반평생을 학자로 살았습니다. 그린버그는 학자가 아니라 지식인이었습니다. 그래서 학술 저널에는 글을 발표할 수 없었습니다. 지식인은 사회적으로 귀중한 존재입니다. 대학 교육을 받는 사람이 많지 않은 시대에는 더더욱 그렇습니다.

파파로니　저 역시 세대 차이로 인해 당신과 그린버그가 아주 상반된 생각을 하게 되었다고 봅니다.

단토　물론 세대 차이도 있었죠.

파파로니　두 사람 다『파르티잔 리뷰』에서 영향을 받았습니까?

단토　전쟁이 끝난 후『파르티잔 리뷰』를 접했는데

174

나는 사르트르에 관심이 생겼고 결국 그에 대한 책까지 썼습니다. 실존주의는 『파르티잔 리뷰』를 통해 미국에 들어왔죠. 그린버그와 나는 서로 다른 두 세계를 살았습니다.

파파로니　당신과 그린버그의 차이, 의견 대립에 관한 이야기를 더 듣고 싶습니다.

단토　　나는 그린버그의 저널리즘에 동의도, 반대도 하지 않습니다. 매주 『뉴요커』를 읽지만 딱 잘라 동의하거나 안 하거나 하는 경우는 거의 없습니다. 그저 읽을거리이죠. 유대계 뉴욕 지식인은 옛말이며, 이 말에 동의하지 않는 것은 곧 유대계 뉴욕 지식인이 되는 것입니다.

파파로니　유감이지만 그린버그에 대한 내 생각은 변함이 없습니다. 그린버그가 구분한 구상 미술과 추상 미술의 차이에는 동의합니까? 미국 미술이 유럽 미술보다 우월하다는 믿음에는요? 또 그린버그가 말했듯 서사적인 이상 미술은 현대적일 수 없다는 생각에는요? 그의

말대로 모더니즘 미술은 마네와 더불어 탄생했을까요? 그의 이론처럼 탈회화적 추상이 추상 표현주의의 유기적 발전이라고 생각합니까?

단토　　　그 점에는 동의합니다. 나머지는 저널리즘이죠. 확실히 그린버그는 서사가 문학의 본질이라고 생각했을 것입니다. 따라서 그가 보기에 서사적 회화는 현대적이지 않습니다. 그는 중요한 인물이었지만 형식주의로 예술을 정의할 수는 없습니다. 필요한 것은 의미와 구현이며 이것이 내가 공헌한 바입니다. 내 새 책은 이 문제를 논할 것입니다.

파파로니　　　예술 비평과 예술을 다루는 철학은 어떻게 구분됩니까?

단토　　　미술 비평가가 되고부터 나는 주로 내가 비평하는 작품이 무엇을 의미하며, 내가 그 의미를 어떻게 발견했는지를 알아내려고 했습니다. 그것은 흥미로운 문장을 읽는 것이 아니라 문예 텍스트를 해석하고 '화신化身, embodiment'을 찾는 것과 같습니다. 사실 이것은 헤겔

의 비평관에 가까운 것이었습니다.

파파로니 '화신'이 뜻하는 바를 설명해 주겠습니까?

단토 한 대상이 예술 작품으로 여겨지려면 내용을 가져야 하고 의미를 구현embody해야 한다는 말입니다.

파파로니 지금도 그림을 그만두었어야 했다고 생각합니까? 예술가가 되는 것과 예술에 대한 글을 쓰는 것은 상호 배타적이지 않습니다.

단토 1962년에도 계속 목판화를 제작하고 있었습니다. 문득 이런 생각이 들더군요. '내가 왜 여기에 매달려 있지? 글을 쓰며 내가 좋아하는 것, 즉 철학을 하고 있는데 왜?' 작업실을 접기로 하고 다시는 붓은커녕 연필도 잡지 않았습니다. 어찌 보면 나는 이렇게 철학에 발을 내디뎠습니다. 그 후 역사에 대한 책 하나와 니체를 분석 철학자로 다룬 니체에 대한 책 하나를 냈습니다.

파파로니　　어느 분석 철학자가 가장 큰 영향을 주었습니까? 버트런드 러셀인가요, 루트비히 비트겐슈타인인가요, 아니면 다른 사람인가요? 이들의 사유 가운데 특별히 관심을 끌었던 것이 있었나요?

단토　　나는 다들 알 만한 누군가, 가령 러셀이나 프레게, 비트겐슈타인, 오스틴과 같은 철학자의 제자였던 적이 없습니다. 분석 철학은 하나의 운동이었을 따름입니다. 나는 엘리자베스 앤스콤의 책『의도*Intention*』에서 많은 것을 배웠습니다. 다른 사람들은 모두 존 롤스의 책에서 정의에 대해 배웠죠. 미국 예술가들이『카이에 다르*Cahier d'Art*』를 읽을 때처럼 철학자들은 철학 잡지『마인드*Mind*』를 독파합니다.

파파로니　　액션 페인팅으로부터 우리는 물감을 제멋대로 흩뿌릴 수 있는 자유, 오류를 긍정할 수 있는 자유를 물려받았습니다. 60년대 팝 아트로부터는 상업적 프로파간다의 언어와 스타 시스템의 도상학을 물려받았고요. 70년대 말 포스트모더니즘의 탄생과 더불어 미술은 모든 언어를 끌어모아 뒤섞었습니다. 확실히 하나의 작

품에 많은 언어가 들어 있을수록 개별 언어의 영향력은 줄어듭니다. 나는 우리가 액션 페인팅과 팝 아트로부터 여전히 배울 것이 있는지, 아니면 그것들을 '유물'로 여겨야 할지 궁금합니다.

단토　　그 당시 미국에는 베트남전 종전과 많은 여성의 예술 학교 유입이라는 두 가지 사회 현상이 있었고 이것이 어떤 질문들을 제기했습니다. 추상 표현주의의 마초성machismo은 그림을 남성적인 것으로 간주했기에 여성들은 새로운 예술 제작의 길을 모색해야 할 정치적 필요성을 느꼈고 그 결과 70년대를 특징짓는 두 장르, 즉 조각과 사진이 부상했습니다. 그 무렵 에바 헤세와 메리 미스, 오드리 플랙 외 찰스 시몬즈, 고든 마타클라크, 로버트 스미스슨, 솔 르윗과 같은 몇몇 남성 작가가 조각의 외연을 확장하기 시작했는데 그들은 콘크리트 벽돌이나 돌, 마타클라크의 경우는 폐건물과 음식물 등을 이용해 지금까지 순수 예술에서 보지 못했던 종류의 조각을 제작했습니다. 이름은 기억이 안 나지만 한 여성 작가가 만든 드레스 모양의 조각도 떠오르는군요. 전에는 아무도 _그_와 같은 작품을 만들 생각을 하지 못했

습니다. 회화는 있었으나 회화 운동은 없었습니다. 따라서 로버트 맨골드와 숀 스컬리, 데이비드 리드는 탁월한 화가였지만 어떤 운동에도 속하지 않았습니다. 마샤 하피프는 단색화로 하나의 운동을 선도한 경우였죠. 70년대 말에는 신디 셔먼과 프란체스카 우드먼의 작품에서, 90년대에는 이란 혁명에서 영감을 얻은 시린 네샤트의 작품에서 사진은 퍼포먼스를 수반했습니다. 예술계는 80년대에 세계화했으며, 80년대 문턱에 패턴과 장식에서 어떤 움직임이 있기는 했지만 그것은 거의 미니멀리즘의 대안으로 여겨졌습니다. 이후 컬렉터들과 딜러들은 재능 있는 작가들을 찾아 나서기 시작했습니다. 내가 보기에 팝 아트와 액션 페인팅은 작가가 물감을 뿌리거나 작품을 위탁해 제작하는 것뿐 아니라 거의 모든 것을 허용했던, 당신의 말을 빌리면 '유물archeology'이 된 듯합니다.

파파로니　워홀이 브릴로 상자를 가지고 그랬듯 소비재 상자를 충실히 재현하는 것도 받아들여졌습니다. 그의 상자는 알루미늄 그릇을 씻을 때 쓰는 강모 수세미 상자를 복제한 것이었는데 1963년부터 미국의 슈퍼마켓

에서 손쉽게 구할 수 있는 제품이었죠. 워홀은 1964년에 합판과 스크린 인쇄법을 이용해 그 상자를 복제했습니다.

단토　　네, 하지만 그 중요성이 즉각 이해되지는 못했습니다. 워홀의 상자는 1964년에 스테이블갤러리가 맡아 진행한 그의 첫 실버 팩토리 프로젝트에서 약 300달러에 팔렸습니다. 1964년에 제작된 브릴로 상자는 경매에서 2백만 달러를 호가했는데 당시 폰투스 훌텐(1924~2006)은 스웨덴 룬드의 목공들을 동원해 상자 90개를 위조했고 그것들이 1964년에 제작된 '진품임을 증명'했습니다. 워홀의 브릴로 상자와 연관된 '특수한 대상'이라는 개념은 미니멀리즘을 대하는 새로운 사고방식을 제공했습니다—미니멀리즘은 형광등(댄 플래빈, 키스 소니어)과 금속 타일·벽돌(칼 안드레, 솔 르윗, 리처드 세라, 토니 스미스), 펠트(로버트 모리스)를 사용했는데, 저드의 금속 유닛들의 경우 그는 제작을 기계 공장에 위탁했죠. 워홀의 상자들은 목공소에서 제작되었습니다. 이후에는 개념 미술이 1970년대를 알렸습니다.

분석 철학으로서의 예술 비평

파파로니 팝 아트가 탄생하고 몇 년 뒤인 1960년대 초반에 발전한 개념주의와 미니멀리즘을 우리는 탁월한 분석 언어라고 생각하는 경향이 있습니다. 당신은 현재의 서양 문화가 여전히 1960년대의 영향을 받고 있다고 생각합니까? 아니면 당시의 예술을 인상파나 입체파의 작품처럼 '옛것'으로 여겨야 할 정도로 우리가 그 시기를 지나왔을까요?

단토 미술사가와 마찬가지로 미술 비평가들도 70년대를 더 심층적으로 탐구해야 할 필요가 있습니다. 운동으로서의 추상 표현주의는 1962년에 이르러 거의 끝이 나고 플럭서스와 미니멀리즘, 팝 아트, 개념 미술과 같은 1960년대의 큰 운동들로 대체되었습니다. 플럭서스는 음악을 뒤섞었고, 미니멀리즘은 조각의 언어를 변화시켰고, 팝 아트는 상업 아이콘(브릴로 상자와 캠벨 수프 깡통, 신문의 만화면)의 문을 열었으며, 개념 미술은 미술을 거의 모든 것에 개방했습니다. 로버트 배리(1936~)가 가스탱크를 열어 가스가 대기에 퍼져 나가도록 둔 것처럼 말이죠. 이 모든 것은 예술의 상업화에 대한 질문들로 이어졌습니다.

파파로니　당신이 말하는 로버트 배리의 연작은 1969년에 제작되었습니다. 배리에게 헬륨과 같은 가스를 열린 공간에 살포하는 행위는 3차원 예술품, 조각 제작을 뜻했습니다. 눈에는 보이지 않더라도 가스는 공중에서 어떤 형태를 취한다는 것이 그의 생각이었습니다. 동시에 그 조각은 불안정한 본성으로 인해 공간에서 무한히 확장하죠. 사진을 남길 수 없으니 당연히 파는 것도 불가능한 작품이었습니다. 미국의 개념 미술을 경제적으로 지원해 준 것은 유럽의 갤러리들이었습니다. 잔 엔초 스페로네나 마시모 미니니와 같은 갤러리스트들이 로버트 배리의 작품들을 유럽에서 전시하고 판매했습니다. 이런 작가들의 성공은 비평가들 덕일까요, 아니면 시장 덕일까요?

단토　로버트 배리는 개념 미술가였습니다. 그런 작품들은 만드는 것보다 파는 것이 더 힘들었습니다. 실상은 대체로 그랬습니다. 세스 시겔롭은 개념 미술을 취급한 딜러였고 꽤 잘 나갔습니다. 하지만 개념 미술에 갤러리는 필요치 않았습니다.

분석 철학으로서의 예술 비평

파파로니 1960년대 이야기로 돌아가 보죠. 당신은 글에서 팝 아트의 분석 개념적analytic-conceptual 근원을 강조했습니다. 광고 포스터와 매스컴의 미적 기준을 따르는 예술품과 철학은 어떤 관계를 맺습니까? 예술가가 되기 전에 팝 아티스트들은 광고계에서 일했습니다. 앤디 워홀은 삽화가였고, 제임스 로젠퀴스트는 포스터 디자이너였으며, 웨인 티보는 디즈니와 협업했고, 톰 웨슬만은 만화를 그렸고, 에드 루샤는 활자 디자이너였죠.

단토 글쎄요, 로이 릭턴스타인이나 클라스 올든버그, 짐 다인과 같은 주요 팝 아티스트들은 그 전에도 예술가였습니다. 로이 릭턴스타인은 고급 미술과 통속 미술의 경계를 지우고 싶다고 말한 적이 있습니다. 레오 카스텔리는 릭턴스타인이 1962년에 만든 대작 〈키스〉를 벽에 걸어야 할지 말지 고민했습니다. 어떤 점에서 그 그림은 1867년에 마네가 일본 판화를 배경으로 그린 에밀 졸라의 초상화와 같았습니다. 〈키스〉를 처음 보았을 때 나는 만일 저 그림이 예술이라면 어떤 것도 예술이 될 수 있다는 생각을 했습니다.

파파로니　　팝 아트 그림들에는 코카콜라 병이나 미국의 다국적 대기업 로고뿐 아니라 유명 영화배우의 얼굴, 캔버스에 고정해 붙인 일상 물품도 나옵니다. 반세기가 지난 지금 이 작품들은 각 대상의 운명인 생물학적 죽음과 개별자의 물리적 부패를 이야기하는 것처럼 보입니다. 나는 팝 아트를 사회적 평등을 요구하는 일종의 극적 사실주의로 보는데 우리가 모두 똑같이 세탁기와 자동차를 이용할 수 있다는 환상을 심어 주기 때문입니다.

단토　　매우 유럽적인, 거의 마르크스주의적인 생각이군요. 유럽 비평가 대다수는 팝 아트를 자본주의에 대한 비판으로 이해했고, 따라서 그들의 정치관이 어떻든지 간에 그만큼 마르크스주의적입니다(마르크스와 엥겔스는 아주 명민한 자들이었고 경제학에 기초해 형이상학을 수립했죠). 그것이 어떤 문제가 되지는 않습니다. 나는 한때 컬럼비아대학교에서 마르크스를 가르쳤습니다. 팝 아트가 미국 문화의 일부라는 것은 사실입니다. 캠벨 수프가 무엇인지, 엘리자베스 테일러가 누구인지 등은 물어보지 않아도 모든 사람이 압니다. 워홀과 릭턴스타인은 대중적인 소재를 선호했으며 사람들이 냉장고와 방

풍창을 가진 현대적인 세상을 사랑했습니다. 워홀은 스타를 좋아했습니다. 팝 아트는 무척 인기 있었습니다. 팝 아티스트의 작품을 볼 때 우리는 그것이 무엇에 관한 것인지 알기 때문에 전문가에게 물어볼 필요가 없습니다. 팝 아트는 어디에서 선보이든 인기를 끌었습니다. 미국이나 영국 못지않게 독일과 동유럽에서도 그랬습니다.

파파로니　네, 팝 아트의 인기는 상당했죠.

단토　우리는 전문가에게 물어보지 않아도 이 작품들을 이해할 수 있습니다. 제프 쿤스(1955~)의 태도가 바로 그랬습니다. 너 자신의 판단을 믿으라. 만일 돼지를 밀고 있는 천사들을 좋아한다면, 공항에서도 살 수 있는 그런 작은 조각상이 마음에 든다면 로잘린드 크라우스에게 따로 무슨 이야기를 듣지 말라.[2] 이런 의미에서 더 코닝의 붓 자국을 전사한 릭턴스타인의 그림들은 정치적 만화입니다.

파파로니　무슨 말인지 이해됩니다. 전위적이면서도 대

중적인 예술을 제작하는 데는 정치적 함의가 있죠. 당신은 워홀의 브릴로 상자가 예술에 대한 인식을 근본적으로 변화시켰다고 봅니다. 당신 말에 따르면 그가 그 상자를 처음 선보였을 당시 그와 같은 것을 예술로 받아들이는 일은 상상하기 어려웠습니다.

단토　　그 전시회는 1964년 4월, 74번가의 스테이블 갤러리에서 열렸습니다. 나는 그 상자를 보자마자 예술이라고 생각했습니다. 레오 카스텔리 역시 그랬습니다. 그는 그것을 조각으로 여겼죠. 하지만 갤러리스트 엘리너 워드는 그 작품이 자신을 조롱하고 있다고 느꼈습니다. 나는 1964년에 「예술계」를 발표했고 그것이 미학의 방향을 완전히 바꾸어 놓았습니다. 나는 한 대상이 어떻게 예술로서의 자격을 얻는가라는 질문을 제기했습니다. 1964년은 프리덤 서머 캠페인Summer of Freedom이 일어난 해였습니다. 아프리카계 미국인들이 미국 남부에서 투표할 수 있는 권리를 신장하고 흑인과 백인 간

2　　언급된 작품은 제프 쿤스의 조각 〈진부함을 들여오다〉(1988)를 가리킨다.

의 실질적 평등을 촉구하는 운동이었죠. 북부의 많은 백인이 흑인 운동가들과 합세해 그들이 시민권을 요구하는 활동을 도왔습니다. 백인들에게는 이미 시민권이 있었고, 따라서 그것은 그 권리를 주장하는 문제였을 뿐입니다. 프리덤 서머 캠페인은 자유란 무엇인가라는 물음을 열어두었습니다. 마치 팝 아트가 예술이란 무엇인가라는 물음을 열어두었듯 말입니다. 그것은 플라톤의『국가』제10권만큼이나 오래된 질문이었습니다. 하지만 소크라테스의 해답, 즉 예술 모방설은 추상화의 등장으로 폐기되었습니다.

파파로니　　시각 경험을 가장 잘 반영하는 표현 형식은 모방imitation일 것입니다. 하지만 동시대 예술은 모방에서 멀어졌고 그것을 옛 학문의 잔재로 여깁니다. 당신은 예술 작품을 마주할 때의 시각 경험과 미적 경험의 관계를 어떻게 봅니까?

단토　　　비둘기를 떠올려 봅시다. 내가 자주 드는 예입니다. 비둘기의 시각 작용은 가장 낮은 수준의 시각 경험으로 여겨질 수 있습니다. 비둘기는 나무를 볼 때 나

무의 형상eidolon, 나무 자체의 모상simulacrum을 포착합니다. 한편 우리에게 이것은 우리가 살아오는 동안 단순한 시각 경험을 넘어서는 경험을 통해 구축해 온 복잡한 연상망network of associations과 연결됩니다. 만일 우리가 이 관계망을 잃는다면 우리 삶은 원시적 모방pigeoning으로 환원될 것입니다. 하지만 비둘기의 시각 경험이 지각의 영도零度인지는 단언하지 못합니다. 그들도 자극과 관련된 기억을 축적할 수 있으니까요. 예술 작품을 접할 때 우리의 시각 경험은 절대로 빈약하지 않습니다. 우리가 살면서 보고, 읽고, 생각한 것들을 참조하기 때문입니다. 우리가 바라보는 작품은 이 모든 것과 상호 작용합니다.

파파로니　　달리 말해 응시는 절대로 순수하지 않습니다. 우리가 보는 것은 내 앞의 대상과 내가 이미 알고 있는 것 사이에서 내 정신이 설정하는 관계의 산물이기 때문입니다. 이것은 상이한 경험을 하며 살아온 사람들이 동일한 대상을 대할 때 서로 다른 것을 본다는 뜻일까요?

단토　　시각 텍스트는 우리가 수년간 쌓아 온 경험과 밀접히 연관됩니다. 그리고 작가의 관점에 따라 다양해

분석 철학으로서의 예술 비평

집니다. 이런 관점은 결코 본원적이지도 원초적이지도 시원적이지도 않습니다. 꼬부라진 나무는 장자의 이미지나 요한 크리스티안 달의 떡갈나무를 연상시킬 수 있습니다. 이 두 나무는 세속적base 시각 경험을 제외하면 아무런 공통점도 없습니다. 이런 경험은 시각 텍스트 밖으로 밀어내는 것이 좋습니다. 하지만 이 일은 불가능에 가까운데 시간이 지나면서 우리가 자기 마음속에 쌓아온 경험의 지층으로부터 결코 나를 분리해 낼 수 없기 때문입니다.

파파로니 이것은 개인의 경험과 개인의 문화화 과정뿐 아니라 역사적 맥락도 기억의 역학 내에 새겨짐을 뜻합니다.

단토 작가와 작품은 일정한 역사적 시대에 놓이지만, 한편으로 작품은 그것이 보편적 메시지를 표현하는 바로 그 순간 그 시대를 초월합니다. 이 보편성universality은 서양의 취미에 맞춰 형성된 기준에 따라 줄곧 결정되어 왔습니다. 이제는 다양한 문화를 집성하여 보편성을 이해해야 할 때가 되었습니다. 중국에는 그것이 만들어

진 지리적·문화적 경계를 초월해 보편적 언어로 말하는 미술 작품들이 존재합니다.

파파로니　이것은 한때는 우리가 그리스·로마 전통의 고전들을 보편성과 관련짓는 데 익숙했다면 오늘날 우리는 중국 전통의 고전 텍스트들을 그렇게 여길 준비를 해야 함을 뜻합니다.

단토　보편적 가치가 그처럼 여겨지는 것은 그것이 꼭 발상지와 일치할 필요가 없기 때문입니다. 요한 크리스티안 달의 떡갈나무는 노르웨이적 가치를 표현하지 않습니다. 장자의 가죽나무가 중국적 가치만 표현하는 것이 아니듯 말이죠. 그 나무들에서 우리는 똑같은 인류애를 느낄 수 있습니다.

파파로니　그렇다면 이 모든 것에서 비평가의 역할은……

단토　그것은 표층과 심층을 식별해 내는 데 있습니다. 표층 해석superficial interpretations은 대중이 작품에서 이해하는 바를 가리키며 그것을 작가의 의도에 따른 것이

라고 봅니다. 하지만 작가의 의도가 해석을 제약할 수도 있습니다. 반면에 심층 해석deep interpretations은 작가의 의도를 배제합니다. 최근까지 나는 피에로의 〈부활Resurrection〉을 사례로 이 주제를 오랜 시간 탐구했습니다. 우리는 이 작품이 르네상스 세계를 표현한다고 알고 있지만 이것이 피에로가 염두에 두었던 바인지는 확신하지 못합니다.

파파로니 작가의 작품은 제작 당시보다 더 중요해질 수도, 덜 중요해질 수도 있습니다. 당신의 사유는 워홀의 작품에 중추적 위상을 부여합니다. 당신은 그의 작품이 결국은 지금보다 역사적으로 훨씬 중요하게 여겨지리라고 생각합니까?

단토 팝 아트가 얼마에 팔리는지 보세요! 앤디의 자화상은 점점 더 비싸집니다. 로이 릭턴스타인의 그림도 마찬가지이죠. 앤디는 손대는 것마다 전부 황금으로 바꾸어 놓는 미다스 왕과 같습니다. 아마도 앤디는 뒤샹에게서 그런 아이디어를 얻었을 것입니다. 뒤샹은 1915년 기자들에게 유럽 미술은 한물갔다고, 특히 회화가 그렇

다고 말했습니다. 뒤샹은 레디메이드를 통해 예술에서 미를 쓸모없게 만들어 버렸습니다. 누구든 콜럼버스로의 철물점에 가서 눈삽을 살 수 있습니다. 앤디의 상자도 흔하디흔한 물건이었죠. 한 앤디 '전문가'가 그에게 수프 깡통이나 1달러짜리 지폐처럼 누구나 알 만한 것을 한번 그려보라고 했습니다.

파파로니　　뒤샹과 워홀은 큰 차이점이 있습니다. 뒤샹은 기존의 대상을 취해 그것을 전시했던 반면 워홀은 기존의 대상을 재구성해 그것을 재현했습니다. 뒤샹 이전에는 아무도 눈삽이나 병 걸이와 같은 물건을 예술 작품으로 제시하지 않았습니다. 하지만 설령 뒤샹이, 그가 그런 대상들을 선택한 것은 그것들이 우리로 하여금 그것들을 미적으로 무관심하게 바라보도록 해주기 때문이라고 말했다고 해도 그는 그것들을 예술품으로 정당화하기 위해 강력한 이론 체계를 구축해야 했습니다. 그러니까 뒤샹의 동기를 모른다면 그 대상들을 뉴욕현대미술관에서 본다고 해도 그것들은 여전히 한갓 물건에 지나지 않는다는 말입니다. 그것들은 그 '역학'을, 그 의미를 아는 사람들에게만 예술이 됩니다. 앤디 워홀이나 로

　　분석 철학으로서의 예술 비평

이 릭턴스타인 등 팝 아티스트들의 경우 그것은 양식의 문제입니다. 오늘날 우리는 팝 아트를 암시하는 양식과 지각 전략이 존재함을 알고 있습니다. 팝 아트는 사람들이 무관심해지기를 바라는 것이 아니라 사람들이 시각적 감정을 통해 참여하기를 바랐습니다. 더욱이 팝 아트는 과거의 그림들을 특징짓는 구조와도 크게 다르지 않게 그림의 장면을 구성했습니다. 팝 아트의 본성을 고려하면 오늘날은 그런 경험과 거리가 먼 작품들도 팝 아트로 여겨지지 않을까요?

단토　　1969년에 워홀은 레디메이드는 아름답지 않아도 예술이라고 말했습니다. 워홀의 레디메이드는 20여 점 남짓입니다. 그는 [뒤샹이] '망막 예술retinal art'이라고 칭한 것에 상당히 질려 있었습니다. 한편 그는 실크스크린을 선호했는데 아무도 그림을 누가 그렸는지, 그인지 아니면 그가 조수로 고용한 말랑가인지 또 다른 누군가인지 식별할 수 없다고 생각했기 때문입니다. 그는 정말로 미국적인 것을 사랑했습니다. 그가 존재한다고 믿었던 '멋진 세계'를요.

파파로니　마오쩌둥을 매릴린 먼로나 엘비스 프레슬리와 동격으로 재현하는 것은 중국 문화에 대한 모욕이었을까요?

단토　모르긴 몰라도 워홀은 멸시의 의도로 그런 작업을 하지는 않았습니다. 물론 그는 마오쩌둥을 한 명의 스타로 보았습니다. 다만 그는 브릴로 상자를 제작하듯 마오쩌둥의 초상화를 제작했습니다. 이것이 모욕일까요? 당시에 그는 커다란 마오쩌둥 주석의 초상화가 멋지다고 생각했을 뿐 그것이 중국에 미칠 영향은 염두에 두지 않았습니다. 내가 아는 한 앤디는 모욕을 한 적이 없습니다.

파파로니　앤디가 마오쩌둥의 초상화를 제작한 것은 서양의 많은 젊은이가 빨간 소책자를 주머니에 넣고 다니던 시절이었습니다. 소나벤드갤러리 관장으로, 워홀과 오랫동안 함께 일했던 인토니오 호멘은 언젠가 내게 자신이 워홀에게 왜 그런 마오쩌둥의 초상화를 제작했느냐고 묻자 그때는 마오쩌둥이 대세였다고 그가 답했다는 이야기를 들려주었습니다. 공교롭게도 그 시절 중국

에서는 마오쩌둥의 신격화가 이루어지고 있었습니다. 사회주의 프로파간다는 마오쩌둥을 신과 같은 존재로 보여 주고 싶어 했죠. 바로 그 무렵 워홀은 마오쩌둥의 초상화를 제작했고, 사람들에게 필요한 것은 무엇보다도 스타라는 말을 했습니다. 지난 몇십 년 동안 많은 중국 작가가 마오쩌둥의 모습을 예전과는 다르게 인간화하고 있습니다. 이 주제를 다룬 왕광이(1957~)의 연작은 아주 흥미롭죠. 마오쩌둥의 초상화를 제작할 당시 워홀은 정치적 의도가 없었을까요?

단토 　민주당원이었다는 점에서 워홀은 정치적이었습니다. 워홀의 사업 운영자 프레드 휴스는 워홀이 그 초상화들을 제작해 판매하는 일에서 협상을 담당했는데 그는 공화당원이었죠. 나는 내 책『앤디 워홀』을 오바마 부부에게 헌정했습니다. 워홀이 민주당원이었음을 알았으면 해서였습니다.

파파로니 　워홀의 작품이 중국에서 어떻게 여겨지는지 알고 있습니까?

단토　　　최근에 부유한 한 중국 컬렉터가 마오쩌둥의 대형 초상화 네 점 가운데 마지막 것을 사들였다는 기사를 마침 읽었습니다.

파파로니　　워홀에 따르면 포도주와 달리 코카콜라는 가장 민주적인 음료인데 할리우드 스타나 미국 대통령이 마시는 것과 똑같은 싸구려 음료이기 때문입니다. 이런 발언이 워홀을 마르크스주의자로 비치게 할까요?

단토　　　그보다는 마오주의자로 보이게 하죠.

파파로니　　1970년대 말 이래로 예술가들은 새로운 언어를 발명할 수 없었습니다. 나는 포스트모더니즘이 탄생한 이후 서양 문화가 직선적이고 진보적인 예술관을 단념했는지, 아니면 1900년대 이후 아무것도 변하지 않았는지 궁금합니다.

단토　　　1970년대의 변화는 회화가 표준 매체이기를 멈추었다는 데 있습니다. 그것은 추상 표현주의의 마초성을 페미니즘이 역겨워했기 때문입니다. 그들은 여

성이 그린 훌륭한 그림을 두고 '마치 남성이 그린 것처럼 보인다'라고 평하며 칭찬하곤 했습니다. 페미니스트 비평가들은 예술계에 진입하고 있는 많은 여성에게 이상적인 매체를 찾기 시작했습니다. 조각도 괜찮았고 사진도 괜찮았습니다. 1970년대 초에는 조각이 있었고, 70년대 말에는 신디 셔먼과 프란체스카 우드먼(1958~1981)이 등장했습니다. 1970년대가 미국의 마지막 10년이었습니다. 그 후 범세계화가 진행되었고 예술계 개념은 완전히 수정되어야 했습니다.

파파로니　우리는 예술을 계속 일종의 진화 사슬로 여깁니다. 예를 들어 우리는 다다이즘이 초현실주의를 발생시켰고, 초현실주의의 자동기술법automatism이 액션 페인팅을 발생시켰으며 바로 그 흔적을 우리가 80년대의 어느 그림들에서 발견한다고 알고 있습니다. 혹은 우리는 다다이즘의 일부 측면을 70년대의 행위 예술과 신체 예술에서 발견하며, 따라서 뒤샹이 길버트와 조지를 탄생시켰고, 또 그들이 신디 셔먼 등을 차례로 탄생시켰다고 알고 있습니다. 이런 진보적 문화관으로 인해 많은 서양인이 동시대 중국 미술을 서양 미술에서 유래했다고 생

각하게 되었습니다. 1997년에 발표한 글 「보기와 보여주기*Seeing and Showing*」에서 당신은 이미지의 역사적 발전을 다루면서 사물을 재현하는 방식은 그것이 지각되는 방식에 따라 결정되지 않는다고 주장했습니다. 그렇다면 실재를 재현하는 각종 방식은 작가의 능력에, 혹은 실재가 지각되는 방식 바깥에 있는 문화적·정치적 요소에 좌우됩니다. 당신은 이것을 과거의 중국 미술은 원근법을 사용하지 않았다는 사실과 관련지어 설명했습니다.

단토 중국인들은 혹사酷似, exact resemblances에 대해 알고 있었습니다. 특히 사진이 그들 문화에 도입되었던 19세기에는 그 의미를 더 분명히 인지했죠. 하지만 그들은 묘사가 꼭 혹사를 지향할 필요는 없다고 보았기에 무시했습니다.

파파로니 언젠가 베이징에 갔을 때 린톈먀오(1961~)와 왕공신(1960~) 작가의 아파트에서 서양의 원근법을 따른 18세기경의 작은 그림 한 점을 보았습니다. 왕공신은 그 그림이 주세페 카스틸리오네와 거의 동시대를 살았던 무명의 작가가 그린 것이라고 설명해 주었습니다. 톈

먀오와 공신은 이 그림을 런던의 어느 경매 회사에서 구입했습니다. 아마도 과거와의 관계를 재구축하는 일이 중국 미술가와 지식인의 임무일 것이며 이것은 정치나 민간 경제보다도 중요하게 여겨질 것입니다. 그리고 머지않아 중국은 과거의 예술품과 인공품을 가능한 한 많이, 특히 해외에서 환수해 복원하고 대형 박물관들을 지어야 할 것입니다.

　　나 같은 서양인이 동시대 중국 미술계를 이해하기는 무척 어렵습니다. 연구해 보면 우리 미술과의 어떤 유사점들이 겉으로만 드러난다는 사실을 깨달을 것입니다. 1980년대 말에 중국 미술은 마치 서양에서 마네가 1863년에 해낸 일이나 뒤샹이 1913년에 해낸 일과 비슷한 일을 해낸 것 같습니다. 중국 미술은 구식과 신식을 가르는 경계선을 그었습니다. 물론 한동안 뉴욕이나 파리에서 살았던 중국 작가들은 서양 미술의 영향을 받았지만 대체로 1990년대의 중국 아방가르드는 독자 노선을 걸었습니다. 웨민쥔(1962~)은 나와 인터뷰를 하면서 서양이나 동양의 어느 한 관점에서 예술을 바라보는 것은 하나의 제약이 될 수 있다고 말했습니다. 가장 좋은 것은 중용을 지키며 한쪽으로는 동양의 관점을,

또 한쪽으로는 서양의 관점을 취하는 것입니다. 동서양의 차이를 지나치게 주장하지 않는 것이 여러 모순을 바로잡고 많은 문제를 해결하는 데 유익할 것입니다. 만일 이 일이 정말로 실현된다면, 웨민쥔이 말했듯 우리는 모두가 다 같은 문제에 직면해 있음을 깨닫게 되겠죠. 최근에 왕칭송(1966~)도 나와 한 인터뷰에서 그와 비슷한 말을 했습니다. 그에 따르면 오늘날 중국은 경제 및 시장과 관련해서는 서양보다 더 서양적입니다. 한편 문화적으로, 또 정치적으로는 중국 고유의 정체성을 지켜왔으며 앞으로도 서양화되거나 서양의 영향을 받고 싶은 생각이 전혀 없습니다. 따라서 왕칭송은 서양과 중국 문화의 이질적 요소들을 결합한다면 우리가 새롭고 굉장한 것을 창조할 수 있다고 결론짓습니다. 베이징 탕컨템포러리아트센터에 전시된 왕칭송의 설치 작품 〈근하신년 *Happy New Year*〉은 상추 잎과 의자 따위의 대상들을 줄로 천장에 매달아 놓은 것입니다. 서양인들은 이와 같은 작품을 보면 뒤샹이 천장에 매단 대상들이나 60년대 말 조반니 안셀모가 제작한 상추 달린 작품들을 떠올립니다. 하지만 왕칭송이 근거한 전통은 우리 것이 아닙니다. 따라서 우리는 동시대의 서양 미술이 중국 미술보다

분석 철학으로서의 예술 비평

우수하다고 말하지 못합니다. 조반니 안셀모가 1968년에 상추 잎을 선보였다고 해서 왕칭송이 그를 참조했다고 볼 수는 없다는 말입니다. 인터넷과 글로벌 커뮤니케이션 시대의 이미지 확산으로 인해 우리의 미술 언어가 중국 작가들의 의지와는 상관없이 중국 미술을 오염시켜 왔을까요? 오늘날 아시아 미술은 모더니즘의 언어를 사용하면서도 서양 미술로부터 자율성을 지킬 수 있을까요?

단토 많은 중국 미술이 팝 아트를 차용했습니다. 홍위병의 모습을 팝 아트로 전환한 왕광이의 작품이 내가 말하고 있던 바, 즉 팝 아트가 해방하고 있던 것의 좋은 사례입니다. 당신이 언급한 중국 작가들은 그리 잘 알지 못합니다. 나는 이곳 뉴욕의 페이스갤러리와 프로테치갤러리, 아시아하우스에서 중국 작가들의 작품을 수없이 보았습니다. 하지만 나는 중국 미술 전문가가 아니기에 작품의 질을 판단할 수 있는 입장이 아닙니다. 내가 본 최고의 작품은 어느 퍼포먼스였습니다. 중국에서의 내 평판은 다른 나라에서도 그렇듯 내 예술론에 기초하지 중국 미술에 대한 내 지식에 기초하지 않습니다.

예를 들어 작가 판궁카이(1947~)가 몇 주 전에 나를 찾아와 함께 몇 시간을 보냈습니다. 나는 그의 작품을 알지만, 그래서 그가 내게 질문을 하러 온 것은 아니었죠. 그의 연꽃 그림은 감탄을 자아내는데 이것은 중국의 대형 수묵화 전통과 이어집니다. 우리 역사에는 마오쩌둥 같은 인물이 없었기에 다행이었습니다. 20세기에는 정치가 모든 것을 바꾸어 놓았습니다. 독일과 러시아, 이탈리아의 전체주의 예술을 떠올려 보세요. 대부분의 나라에서 예술은 자율적이지 못했습니다. 프랑스는 대체로 양호했죠. 하지만 그곳에도 많은 예술가로 하여금 전통적으로 여겨지는 것으로 돌아가기를 강요하는 규율 rappel à l'ordre 이 있었습니다.

파파로니　미국 미술은 지난 70년간 실험적이고 찬란한 경험을 했습니다. 동시대 중국 미술은 인제 25년이 되었고요. 이 때문에 동시대 미국 미술이 그 상대인 중국 미술보다 우월할까요?

단토　　중국 미술보다 세 배나 더 오래되었다고 해서 미국 미술이 더 뛰어나다는 보는 것은 어리석은 생각이

죠. 하지만 중국 미술에서 내가 좋게 생각하는 부분은 그리 많지 않습니다. 대체로 큰 쇠퇴기는 어디에나 있었으며 우리 시대의 미술도 바로 그런 시기를 겪게 될지 모릅니다.

파파로니　　서양 작가들은 보통 독특하고 알아보기 쉬운 양식의 작품을 제작합니다. 반면에 중국 작가들은 다양한 양식의 작품을 동시에 제작할 때가 많습니다. 그들은 개념의 측면에서는 하나의 아이디어를 따르지만 언어의 측면에서는 절충적입니다. 웨민쥔에게 다양한 양식과 주제로 작업하는 이유를 묻자, 모순을 표현하고 싶기 때문이라고 답하더군요. 그가 보기에 중국 미술은 서양과 과거의 중국 모두에 공통된 논리 모델을 제거하고 싶어 합니다(이 논리에 따르면 자기표현의 양식이나 양상을 일단 발견하면 작가들은 평생 그와 같은 패턴을 반복해야 하죠). 〔중국 작가들의〕 이런 태도가 범세계적으로 미술의 새로운 요소가 될 수도 있을까요?

단토　　　글쎄요. 게르하르트 리히터와 같은 작가는 상이한 양식을 사용했습니다. 그는 상당히 독특한 추상화

를 그리기도 하고, 매력적인 구상화를 그리기도 합니다. 이렇듯 한 작가가 뚜렷이 상반된 태도를 함께 취하면 그가 추구하는 바가 무엇인지를 좀처럼 알기 어렵습니다.

파파로니　서양인들은 팝 아트라고 하면 워홀이나 릭턴스타인, 올든버그와 같은 작가들이 이미지를 이용해, 소비와 개인숭배에 근거한 자본주의 사회에 대한 그들의 성찰을 표현하는 방식을 떠올립니다. 하지만 중국의 팝 아트는 코카콜라나 브릴로 상자에 상응할 만한 쌍희囍나 청화中华와 같은 담배 상표를 복제하지 않습니다. 중국의 정치적 팝 아트는 덩리쥔의 얼굴을 복제하지도 않습니다. 그는 우울증을 앓다 사망한 중국의 국민 가수였고, 어떤 점에서는 매릴린 먼로에 상응하는 인물로도 볼 수 있었습니다. 중국 미술에는 브릴로 상자와 같은 작품이 없었습니다. 하지만 90년대 초 중국에는 왕광이의 《대大비판》 연작과 더불어 변화에의 충동이 끓어오르기 시작했습니다. 우리는 이 작품을 미국 팝 아트의 아류로 여기기 쉽지만 실은 그렇지 않습니다. 이 연작은 마오쩌둥주의 프로파간다와 서양의 가장 흔한 상표를 혼합함으로써 서로 다른 두 종류의 세뇌, 즉 사회주의 국가의

　분석 철학으로서의 예술 비평

정치 선전 세뇌와 서양의 물신 숭배 세뇌를 표상합니다. 왕광이는 한 명의 예술가로서 중립을 지킵니다. 무언가를 비판하거나 반대하지 않고 단지 그 상황만을 제시합니다. 중국의 상표는 사용하지 않았는데 물신주의는 곧 서양 사회의 산물이라고 보았기 때문입니다. 이것은 왕광이가 서양의 상표logos를 중국 문화에 완전히 이질적인 것으로 여겼음을 뜻합니다. 그는 2007년에 이 연작을 중단했으며, 따라서 이것은 지난 20년 사이 중국인들의 사고방식에 어떤 변화가 일어났음을 보여 주는 것일 수도 있습니다. 현재 왕광이는 영성과 종교, 철학에 더 관심을 두고 있습니다.《대비판》연작의 그림들과 60년대 미국 팝 아티스트들의 작품들에 어떤 연관이 있을까요? 중국 미술은 미국 팝 아트에 빚을 졌을까요?

단토　아니요, 그렇게 생각하지 않습니다. 인상파의 경우는 일본 판화에서 영향을 받았습니다. 반 고흐는 프랑스의 호쿠사이가 되고 싶어 했죠. 그것이 그의 색채와 형태를 설명해 줍니다. 인상파는 그림 속 배경에 일본 판화를 그려 넣었습니다. 마네가 그린 에밀 졸라의 초상화를 한번 떠올려 보세요. 그 판화들은 릭턴스타인이 더

코닝의 붓놀림을 패러디한 그림과 다소 비슷했습니다.

파파로니　아서 단토의 철학에서 무nothingness란 무엇입니까? 동시대 중국 미술에서는 몇몇 작가가 저마다의 방식으로 무의 개념을 다룹니다. 웨민쥔의 연작은 과거의 그림들을 충실히 재현하면서도 그 그림들에서 인간의 존재를 지워 버립니다. 왕광이는 무를 칸트적 의미에서 '자기 자신의 부재'로 정의했습니다. 베이징 UCCA 재단에서 전시한 잔왕의 설치 작품 〈나 개인의 우주*My Personal Universe*〉는 빅뱅을 재현했습니다. 잔은 투명한 실로 돌 박편들을 천장에 매달았습니다. 매달린 이 박편들은 거대한 바윗돌의 '얼어붙은' 폭발을 재현합니다. 벽과 천장에 투사한 비디오와 녹음된 소리는 관람객에게 드넓은 빈터에 있다는 인상을 주는데 어떤 점에서 이것은 관람객이 크넓은 무에 둘러싸여 있다고 느끼게 합니다. 한편 중국에서 무는 충만한 잠재성을 가리키기도 합니다. 무언가는 공空, zero에서 탄생하기 때문이죠. 당신에게 무란 어떤 것입니까?

단토　중국 서예가 한 명과 일본 서예가 한 명을 알

앗었습니다. 둘 다 무無む라는 글자를 즐겨 썼죠. 발음은 '무MU'입니다. 그들은 자신이 '무'를 쓰고 있을 때 무를 쓰고 있다고 생각했던 것 같습니다. 나는 무에 관심이 없습니다. 만일 그것이 무라면 그것은 무언가입니다. 무가 있다면 그것은 존재하는 것입니다. 비트겐슈타인은, 죽음은 삶의 사건이 아니라고 말했죠. 나는 무에 대해 깊이 생각해 본 적이 없습니다. 흥미롭게도 내가 아는 작가들 가운데는 아무도 무에 그렇게 관심을 두지 않았습니다.

『예술과 탈역사: 예술의 종말에 관한 단토와의 대화』는 미국의 예술 철학자 아서 단토와 이탈리아의 미술 비평가 데메트리오 파파로니가 예술을 둘러싼 여러 주제로 나눈 대화들을 수록한 대담집이다. 딱딱한 글말이 아닌 일상의 대화 형식으로 단토의 사유를 섭할 수 있다니, 참으로 반가운 텍스트가 아닐 수 없다. 더욱이 그가 예술 철학자로 성장하기까지의 이야기도 직접 전해 들을 수 있기에 그의 이론 체계를 넘어 아서 단토라는 인물

자체를 알고 싶어 하던 독자들에게 특히 기쁜 소식일 것이다.

이 책에 실린 단토의 사진 한 장을 보면 소크라테스가 떠오른다. 또 이 책이 가장 오래된 철학 형식인 대화체이기도 해서 자연히 플라톤과 대화편, 그중에서도 미학의 고전인 『향연』도 연상된다. 이들의 대화에 가만히 귀 기울이다 보면 정합성을 갖춘 1인칭의 건조한 글에서는 느낄 수 없는 우발성과 어긋남의 소소한 즐거움을 발견할 수 있다. 대담자들은 상대방의 의견을 경청하면서 때로는 자신의 의견을 분명하고 솔직하게, 그러나 절대 오만하지 않게 전달한다. 이렇듯 상호 존중과 배려의 분위기 속에서도 시종 팽팽하게 유지되는 지적 긴장과 거기서 오는 지적 희열은 독자가 이 책에서 맛볼 수 있는 또 하나의 즐거움이다. 사실, 내용이 다소 전문적이고 난해한 대목들도 적지 않다. 하지만 지금 이 책을 집어 들고 이 글을 읽고 있는 독자라면 이미 모두 조금씩은 철학자이자 미술 비평가, 예술가일 것이고, 따라서 이 책에서 저마다 자신에게 필요한 값진 정보와 가치, 영감을 얻어 갈 수 있으리라고 역자는 짐작, 아니 확신한다.

파파로니가 서문에서 언급하듯 본서는 단토와의 대담 외에도 단토의 예술 철학을 개관하는, 그러나 그것을 비판적으로 검토하면서 파파로니 본인의 독자적인 생각을 표명하는 해설 「주디의 방에서」를 포함한다. 역자가 이해한 바로 '주디의 방'은 예술과 삶, 혹은 허구와 실재가 공존하는(달리 말해 양자가 끊임없이 자리바꿈하는) 공간을 표상한다. 그리고 바로 이 사태의 핵심 계기는 역사 혹은 시간의 어떤 가능성과 불가능성에 있다. 파파로니는 이 해설에서 여러 개별 작품의 '시간관'을 구체적으로 분석하면서 예술과 진리, 차용과 독창성, 해석과 동기(의도), 모더니즘과 탈역사 등의 문제를 논하는데, 단순히 보론補論이라기보다는 1~4장의 대담과 별개로 그 자체로도 탁월한 통찰이 돋보이는 흥미로운 에세이다. 대담과 더불어 꼭 일독을 권한다.

작년 가을, 이 책을 처음 접할 즈음 프랑스 영화감독 장뤽 고다르의 별세 소식을 들었다. 그의 영화를 보며 영화를 배우고 만들고, 또 꿈을 키웠기에 역자에게 이것은 내 10대, 20대의 이야기에 작별을 고하는 하나의 사건이기도 했다. 삶의 한 축이 내려앉는 기분이었다. 아쉽게 한 생을 떠나보낸 데 대한 서글픔이라기보다

는 무색무취의 어떤 근원적인 감정이었다.

"영화는 끝나도 삶은 계속된다."

종이에 검은 잉크로 쓰인 단토의 이 한마디가 역자 개인의 내밀한 사건과 화학 작용을 일으키며 책을 읽는 내내 머릿속을 부옇게 떠돌았다. 하나의 역사가 종결되었다는 단토의 테제를 사변이 아닌 실존의 차원에서, 그러니까 내 개인사로 연장해 곱씹어 보는 새로운 경험이었다. 순전히 한 명의 독자로서 역자는 이 책이 예술계에 국한된 내용만을 다룬다고 생각하지 않는다. 단토가 제기한 두 가지 화두, 탈역사 개념과 다원주의 비전은 우리가 현시대를 진단하고 내 지난날과 앞날을 조망하는 데도 유용한 시사점을 제공한다. 그래서 이 책은 예술/철학서에서 나아가 인문/역사서로 읽기에도 충분한 가치가 있다.

"아서 단토의 철학에서 무無란 무엇입니까?"

단토는, 죽음은 삶의 사건이 아니라는 비트겐슈타인의 말을 인용하며 자기는 무에 대해 깊이 생각해 본 적이 없다고 답한다. 분석 철학자들은 저런 형이상학적 문제들을 이런 식으로 다루는군, 풋 하고 그냥 넘길 수도 있지만 역자의 경험상 그렇게 말할 수 있는 것은

이 세상을 온몸으로 힘껏 살아온 사람들뿐이다. 그는 정말로 그런 주제들에 무지하고 무심했는지도 모른다. 죽기 직전까지도 펜을 놓지 않았던 것을 보면 진심이었던 듯하다. 공교롭게도, 이 책을 국내 독자들에게 처음 소개하게 된 올해가 단토의 타계 10주기다. 이탈리아어 초판은 2020년에, 개정을 거친 영어판은 작년에 출간되었다. 시점이 시점이니만큼 한 가지 의미를 부여해 본서를 소개한다면, 동시대의 가장 중요한 예술 철학자의 성취와 자취를 뒤돌아보고 기리는 책이라고 할 수 있겠다.

 마지막으로, 역자가 이 책을 우리말로 옮겨 펴내는 데 필요충분의 토양과 빛이 되어 준 두 분인 이성훈 선생님과 강지수 편집자님께 감사의 말을 전하고 싶다. 단토의 주저 『예술의 종말 이후: 컨템퍼러리 미술과 역사의 울타리』를 번역하기도 한 이성훈 선생님에게는 오래전 학교에서 단토의 예술 철학과 헤겔의 미학을 배웠다. 한 학기씩 1년도 채 안 되는 짧은 기간이었지만 그때의 배움(비록 이것이 내가 무언가를 안다는 한갓 착각일지언정)이 없었다면 이 책을 번역할 용기, 아니 엄두도 내지 못했을 것이다. 그리고 강지수 편집자님은 역자의 조야한 원고를 세심히 다듬고, 이 책이 구체적 형태를

갖추고 세상에 나올 수 있도록 (편집자란 존재가 늘 그렇듯 행간의 파수꾼처럼 보이지 않게) 여러모로 많이 애쓰셨다. 하나의 생각, 한 권의 책을 실현하는 데는 실로 많은 사람의 보이지 않는 피와 땀, 눈물이 들어가는 법이다.

박준영

색인

색인

1991년 11월, 데메트리오 파파로니가 기획한《빛의
형이상학》전시가 열린 뉴욕 존굿갤러리에서 숀 스컬리,
아서 단토, 데메트리오 파파로니가 함께한 기념 촬영.

배경 숀 스컬리, 〈캐서린*Catherine*〉, 1989, 캔버스에 유채,
259.1×345.4cm

사진 앨런 핀켈만. Courtesy John Good

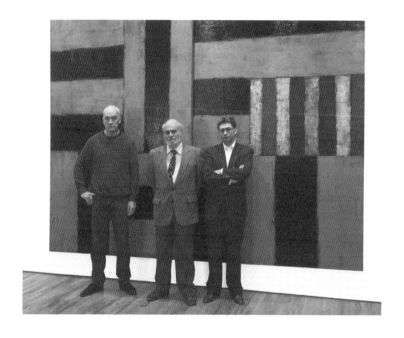

"숀은 지성, 바로 그 자체입니다."

당시를 회상하며 파파로니는 짧게 소회를 덧붙인다.

"우리 셋은 한 팀이었습니다."